破立

謝榮雅 著

跟著謝榮雅把奇想變生意，
Red Dot, iF, IDEA, Good Design Award……
做好設計，這只是開端而已！

人的盡頭是上帝的起頭

　　準備這本書的這十八個月也同時是我設計開業二十多年來最驚濤駭浪的轉折。為投入打造有影響力的品牌實現一生的夢想，公司資產負值一度逼進八千萬，近五百萬的模具費還未支付，而每個月仍有數百萬沉重的薪資壓力。當我以破斧沉舟的決心對同仁宣佈停掉了原本最熟悉、也是唯一獲利的設計服務業務時，其實心知肚明我個人帳戶只剩兩百多元。以前總習慣在燦爛高點時轉身離開再次攻頂，這次卻真的差點滅頂。在極度壓力下不斷禱告看到暗夜中的微光，想起牧師父親告訴過我：人的盡頭是上帝的起頭。於是我靜候一切的轉機也歸零重新思索創業之初改變世界的企圖，隨著這本書的推進，我也在品牌工作逐一克服阻礙的盼望中撥雲見日，清楚看到神的呼召。

　　回想小學一年級上學最大的興趣是在作業簿的訂正欄上畫上滿滿的圖，直到有一次老師終於忍無可忍、趁家庭訪視時通報我父母，於是我哭著擦掉所有的塗鴉但也同時抹去了上學的期待，接下來的求學過程中多無生趣，只剩一個在教育體制下的失敗者，找不到學習的意義和成就。若非父母包容我在課業上難看的成績而仍給我足夠的自由、愛和信仰，讓我逐漸用其他方式展現自己的「存在感」和明瞭自己在現實世界分工系統的承擔和熱情，我也無法將過去因逃避而隱身的想像力轉化成改變的動力去找到自己非我不可的價值而走向設計之路。二〇〇五年德國 iF 設計獎公佈那天得知自己拿下 5 項獎座，也是台灣首度超越韓國而躍升僅次於地主德國的全球第二大得獎國，那一夜我一個人躲著流淚，因為我在對提昇產業、榮耀國家的設計使命裡見證自己的「用處」。隔年二〇〇六於是再拿下國際設計的三金獎，在自己身上見證了台灣製造技術和設計實力所蓄積的強大能量。

　　歷經榮耀也走過低谷，在長夜將盡時給自己也為台灣產業二十多年輝煌的設計創新之路留下一個深刻記錄，每一個谷底都伴隨台灣人的韌

性而每一次破壞之時就是我的創新之始。過去與夥伴的理想奮鬥甚至爭執磨合現卻都成為造就我的甜美回憶。曾經一路扶持的合夥人：陳立祥、謝隆發、林伯實、徐莉玲、蘇麗媚等董事長，謝謝您們曾經忍受我自以為是特立武斷的設計師性格，也感謝台北搖籃計劃創辦人顏漏有先生帶我進入 AAMA 大家庭，如良師益友般帶領我在不同的高度看待創業和經營的奧祕，而特別感恩從工研院時期就一路扶持、始終不離不棄的現任云光董事長許友耕，以及漢民黃民奇董事長、鴻海郭台銘董事長和劉揚偉總經理以台灣產業發展為念的伸出援手，才能讓我和團隊有機會在千鈞一髮的存亡之際如浴火鳳凰的再生，您們氣度、使命和知遇之恩，敝人將終生感念。

　　不論一路相隨或一時陪伴的大可意念、奇想創造的同仁夥伴，你們雖隱身在後但我沒一刻敢忘，現今團隊的掌聲和精采演出是你們曾經努力的汗水，而客戶夥伴的引領奠定我當年產業理性認知的基礎。

　　人生的下半場終究看得更清明，幸為台灣人、幸為設計師、幸為人父、幸為神之子，雖體力不若但大夢不滅，獻此書給生命中的貴人和與我一樣仍做夢的設計師、創業家，當然還有不愛唸書的孩子父母。期待這塊土地的個人、企業、城市、國家都因設計而驕傲、有尊嚴，台灣也將因設計而偉大。

　　我將持續奮戰，台灣加油！

謝榮雅

奇想創造、奇想生活、富奇想董事長

投入設計產業逾二十載，致力拓展設計整體價值的深度與廣度。透過鏈結台灣傳統產業製造能量與世界級的技術與材料，進軍國際設計競賽，開創傳統產業品牌化轉型的契機，協助國家級研發法人「技術商品化」工程，成效卓著，將台灣設計提升至嶄新境界。

生涯目前累計獲得超過百座國際大獎，囊括公認最具指標與權威的四大工業設計獎：德國紅點 Red Dot、IF、美國 IDEA 、日本 G-mark，其中包含九座金獎，是全球獲得最多國際設計大獎的華人設計師，改寫華人設計師在國際設計界的地位。

2010 年，以創新商業思維籌組奇想創造，透過精準的設計力及全方位的設計思維，協助產業發展品牌、匯聚設計創意、整合技術與產業資源、拓展國際市場。2013 年成功翻轉設計顧問的商業模式，另孕生奇想生活與富奇想兩個新事業體，實踐以「打造華人設計品牌」發揮國際影響力的初衷。

〔他是我的父親〕

找到自己的熱情所在，並全力以赴吧！

「兒子啊，你有沒有想過未來要做什麼？」晚餐結束後，爸爸開著車駛往回家的方向。這時，坐在駕駛座上的他開口問道。

「現在還不確定，我想，用接下來的幾年慢慢摸索吧……？」帶著不確定的口吻，那時剛剛開始國中生活的我這樣回答。

仔細想想，自我有意識起，爸爸總是一而再、再而三，不厭其煩的重複著這個問題。而從對未來一知半解的幼稚園時期到上了高中的現在，我的回答也不停的換了又換。畫家、作家、建築師、設計師甚至歌手，各種各樣的職業和工作性質都讓喜歡嘗鮮的我饒富興趣。

很多時候，人常常會迷失在生活周遭各種事物所帶來的價值觀影響裡，無法自拔。就連原本看似牢不可破的信仰和堅持，也在一天又一天的干擾中逐漸搖擺不定了起來。而很不幸的，我便是那其中之一。「要如何如何，才能有好的出路」、「要怎麼做、怎麼做，才會賺錢」，浸泡在師長和同儕們如此這般的言談當中，我總有一種被困在密閉的容器裡日漸腐敗的錯覺。

「身上滿是刀，沒有一把利」便是爸爸常用來形容我的一句話。上了高中以後，我因著好奇心驅使，開始接觸各種不同性質的活動。貪多嚼不爛的道理我當然明白，但初生之犢不畏虎的無知蓋過了所有理性。那時的我自認為一定能夠妥善的駕馭，並完成在如今看來數量過於龐大的事務，而結果便是把自己弄得左支右絀，哪邊都討不了好。「興趣多可以，但一定要找到一件讓你覺得值得奉獻一生的事。」這時我想起國中時，爸爸曾給過我的勸告，而直到如今我才切身體會了這句話的重要性。

從爸爸身上，我總能很清楚的看見他所追求的夢想，不管是當初埋頭在一疊又一疊堆積如山的設計圖中，直到深夜也不敢有絲毫懈怠的青年，還是如今已然擁有相當規模的設計團隊，卻仍舊為此成天東奔西跑的現在的他都一樣。他們的眼光數十年如一日，始終都朝著同一個方向。而我知道，現在他所成就的一切，都是靠著多年的拚搏換來的。不僅只於事業，他也造就了現在的我。

從小學一年級開始，我便和爸爸兩個人住在一塊。或許很難想像，但那時是爸爸父代母職，處理各種家務、接送我上下學、供應我一切所需的。而那平時在外面對群眾侃侃而談的「大師」緊抓著吸塵器在家中來回走動的畫面，就算過了那麼多年再回想起，還是覺得十分滑稽。但無可否認的，那是我到目前為止看過（雖然彎著腰）爸爸最高大的身影。

雖然現在我們分隔兩地，見面時間越來越少，但每逢見面，爸爸的每一句殷切期盼都能讓我深受鼓舞。就如同他當初一肩扛起了如我這般的沉重包袱，現在的他也背負著「證明品牌價值」的重責大任。而隨著年齡增長，看著爸爸從零開始，一步、一步建立起自己的事業，身為子女，我也期望他能夠繼續帶領台灣走向國際、繼續完成他「改變人類未來生活」的夢想。

在此感謝出版單位願意給我機會為本書作序，也感謝讀者們願意看我嘮叨到現在。希望在讀完以後，大家能夠更加認識我的爸爸——謝榮雅，並從他的故事當中得到啟發。最後，希望所有讀者都能像爸爸當初送給我的那句話一樣——找到自己的熱情所在，並全力以赴吧！

謝浩澤

contents

1

Chapter 1　棲息

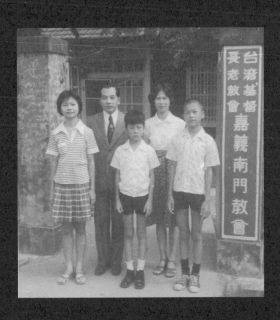

1

> 設計師不能只是憑觀察或靈感,把東西畫出來就好,他所設計的產品是必須承擔製造成果的。

1 觀察與實作

在成長過程中,遷徙對我來說家常便飯,隨時「說搬就搬」。

由於父親是基督長老教會的牧師,經常要到台灣各地傳道牧會,所以我們搬家很頻繁:我在屏東枋寮出生,不久因母親要唸聖經書院舉家搬到新竹竹北,隨後又搬到台南柳營。在我四歲時,舉家再搬到台南後壁和嘉義梅山,而我在嘉義市成長,一直到五專時期再搬至彰化二林、彰化田中、彰化員林、雲林古坑等地,隨著父親的退休,我們才又搬回柳營……。

不斷變動的生活環境,讓我得以在每個充滿好奇心的人生階段,找到觀察的新素材。

結構體驗

我母親說，我從小就是個特別的孩子。她曾抱著襁褓中的我到枋寮教會裡，一般孩子都會東張西望，而我卻是仰著頭專注看著屋頂木造的結構。幾年後我們搬到後壁，那段時間我最喜歡到鄰居家，學大哥哥爬到木造挑高的屋樑上「棲息」，俯瞰屋內的結構。

一直到我從事設計工作，仍不改觀察的習慣。當我走進文創園區勘查老建物時，我仍會抬頭先看屋內的木樑結構，腦袋一邊思索著「這木樑是原本建築的樑材、還是改建補搭的？」、「屋內的電力系統是沿用傳統的陶瓷、還是現代的配線器材？」、「木頭的接合是用榫接技法、還是現代工法？」、「屋內的結構設計是偏閩南建築、或日據時代的設計方式？」在回想這一段歷程的時候才發現，我從小到大看待建築空間的方式，原來是這麼一致。

什麼是藝術？

教會是充滿音樂、繪畫、歌頌豐饒的文明聖地，從尋常人家的一扇門推出去，觸目所及卻是牛車與農田景象，形成很大的反差。後壁是很鄉下的地方，大部分的當地居民只求溫飽而已。我在父親牧會的教會托兒所學習，這裡無限制地供應蠟筆和紙張，我畫得再久也不會累，經常大人喊我好幾次「來吃飯了」也渾然不覺。要是遇到復活節、聖誕節等節慶，我就連著好幾天跟在父親身旁，不論是幫忙剪天使紙圖騰，或是爬上爬下佈置空間，都是我童年生活的一部分。

> 我在童年不斷探索這個世界，也領略萬物的美感，而尊重大自然的綠色設計，始終成為我設計的一部分，無法割捨。

看過電影《無米樂》的讀者會知道，故事場景就在後壁。我們居家周圍是典型的田園景色與農村風情，記得我鄰居小玩伴的舅舅是畫油畫的，經常在一望無際的稻田旁畫圖，我時常站在他身旁，看他一筆一筆的畫，空氣中一股泥土香和著油畫顏料的味道，這情景在鄉下是很難得的畫面。我經常去玩伴家，望著一幅幅偌大的油畫作品，才四歲就已經知道這世界上有種叫「畫家」的職業。我還記得這個小玩伴的名字是王以亮，現在在中山大學教書，早已是台灣知名的油畫家了。

我在童年不斷探索這個世界，也領略萬物的美感，而尊重大自然的綠色設計，始終成為我設計的一部分，無法割捨。

實作精神

大部分的小孩多喜愛打球、追逐，比較起來我是異類，寧可陶醉在自己的世界裡安靜實作，一逮到機會就觀察大人在做什麼，在心中默記偷學。例如我很喜歡「摺紙」，但不會把它視為勞作，剪完摺完就到此為止，我還會拿筆刷沾上精油塗滿表面，讓它材質堅挺，並具備防水性，變成一個可用的筆筒。我會這麼作，是模仿大人處理物件表面，反覆觀察學得的。我始終相信所有的創作和設計到最後要做到能夠幫助到人，才能完全彰顯它存在的價值。

大我四歲的哥哥，是我童年時期實作的榜樣。他平常在家負責砍柴、燒開水，並在火爐旁控制火侯，還曾經在等待空檔中間撿拾廢棄的牛奶罐，把玩具黏土捏一捏，丟進鐵罐內，然後放進爐裡，煞有介事地告訴我他在「燒陶」，過一會兒，這些黏土都變硬了，真的

> 我始終相信所有的創作和設計到最後要做到能夠幫助到人，才能完全彰顯它存在的價值。

呈現出陶土的質感。現在想起來當然很好笑，這種溫度的燒法遠遠不及燒陶，但是他的實驗精神，啟蒙了我對物件製造的熱情。

童年

這些童年的記憶與經驗，成為我創作與設計的養分來源。二〇〇六年，我獲得第一座德國紅點（Red Dot）設計金獎（也是台灣設計師獲得的第一座金獎），作品是「風力發電自行車燈」（Wind-Power Bicycle Lamp）。這項原理是利用自行車行進間的速度為主要發電動力，把電能儲存在鋰電池中，可以提供低耗能的 LED 照明，不需更換電池，是環保與低污染的節能設計。這個設計就來自於我童年在鄉間騎車的經驗。我們小時候不就拿著紙風車追逐，或是在腳踏車手把上立著紙風車，由車動生風。「風力發電自行車燈」完全不需要在軸心放線圈由電力傳動的設計，就來自兒時玩紙風車的原理！

德國紅點設計獎評論曾經指出，「謝榮雅的產品與設計，向來就是以東方哲學的簡潔為其代表。」這對我的設計理念是一種很高的恭維。這些童年的生活體會和經驗，彌足珍貴，不但是我生命中的重要資產，也內化為我的創意來源，讓我取之不盡、用之不竭。

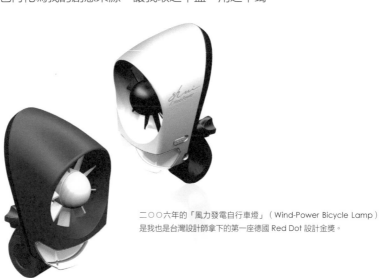

二〇〇六年的「風力發電自行車燈」（Wind-Power Bicycle Lamp）是我也是台灣設計師拿下的第一座德國 Red Dot 設計金獎。

1

我對「天份」的詮釋,是指天生對某些事物的極度熱愛,驅使我好奇與觀察,足以廢寢忘餐,忘卻自己的弱點去追尋無限大,付出一切去完成。

2 天賦本能

　　九歲那年,我們家搬到嘉義。下課後我經常拿著幾個硬幣,跑到住家附近的破銅爛鐵資源回收場,別人眼中的家電廢棄塚,我卻視為寶山。

　　那裡有廢棄電話、廢棄鬧鐘、手錶、機械式的溫度器……,我熟稔地指著一堆破銅爛鐵,讓一個體型壯碩的老闆秤了重,就快速完成了交易。而我,很快就忘卻剛剛跟陌生人講話的不安與緊張,抱著這些「新玩具」,一路半跑半跳地回家去,因為又有新東西供我拆解玩賞好幾個禮拜了!

懷舊。嘉義崇文國小附近舊貨攤。

天生勞碌

　　我的童年很「勞碌」，每天都觀察會動的東西，例如車子為何能移動、腳踏車的齒輪如何牽引轉動，手也閒不下來，每天都有拆不完的東西，小家電如鬧鐘、收音機、音樂盒、果汁機、電視、熨斗、儀表板等，都被我拆過。當我把家裡的東西都拆光、徹底研究後，我就會拿零用錢去回收場再去挖寶，然後再拆新東西、學新東西，甚至是大型物件如冰箱馬達、汽車輪胎鋼圈等，無所不拆，我就是想看裡面長什麼樣子。

　　在嘉義我們住的是一棟日式老屋，我發現浴室整面牆上有很多氣壓計、溫度計等儀表。那些年，我總是拿著工具，爬到浴缸上，把這些儀表都拔下來，研究裡面的結構、用途、以及零件間相互牽引的方式。

　　我沒當過水電工，可是我對這些儀器結構都非常清楚，因為我國小時就把這些「機械原理」、「弱電學分」都修完了。所以當我在教年輕設計師時，如果他們跟我說不懂「儀表如何轉動」、「齒輪帶動結構」、「溫度變化造成機械結構的牽引」，我還是難免會有點不耐煩，心想：「唉，這不是小時候成天瞎玩就該會的嗎？」

　　念小學時，還有一次我抱著廢棄的汽車電池回家充電，因為對正極、負極的概念還很模糊，結果一接錯，電池立刻燒了起來，頓時我們家的木造房子濃煙密佈，差點釀成火災。雖然讓父母擔心了，他們卻沒毒打我一頓。不過我之後對於交流電源或轉換變壓用具的實驗，因此就比較謹慎些了。

我沒當過水電工，可是我對這些儀器結構都非常清楚，因為我國小就把這些「機械結構」、「電氣原理」都修完了。所以當我在教年輕設計師時，如果他們跟我說不懂「儀表如何轉動」、「齒輪帶動結構」、「溫度變化造成機械結構的牽引」，我還是難免會有點不耐煩，心想：「唉，這不是小時候成天瞎玩就該會的嗎？」

上帝的 Creation

父母拿我的「拆物癖」沒辦法，唯有一樣東西，是他們三令五申、絕對不准我碰的。我母親也是一位鋼琴教師，在教會負責司琴，對我最有致命的吸引力的，就是她那台身價不斐的鋼琴。記得那架鋼琴剛送到家裡時，我完全被震懾住了——有別於傳統的黑色琴身，是一台深紅色的 YAMAHA 鋼琴，烤漆上頭映著半透明的丹紅光彩，近看時木頭紋路清晰可見，真美！

在黑白鍵下的世界，無法滿足我拆解的好奇心，因此當調音師傅來家裡的時候，就是我一探究竟的大好機會。我張大眼睛看著琴身內繁複的構造，細數著每一個黑與白的琴鍵如何帶動至少五十個零件（專業演奏鋼琴的零件更多）以及產生樂音的方式。每一個構成包括琴弦、羊毛

氈關節活動、共鳴系統都讓我驚嘆不已！當時我心想，如果沒有這些複雜的功能、結構、材料，就無法讓演奏者如此輕易地靠十指游移於黑白琴鍵之間，進而產生悅耳的樂音。這是「材料」之於我的首度啟發，現在回想起來仍覺得美妙無比。

不論是大自然或物件的顏色、組成、構造、材質，觀察久了，我開始有了不同的想法：這個世界的物件其實沒那麼完美！？小時候，我就會在腦海中針對物件開始作「想像」和「規畫」。例如觀察汽車的顏色要怎麼改才會漂亮？電線桿要如何長才會美觀……

青少年的我，正面臨到自我探索的過程。我在小學時期，台灣正推行國語運動，以羅馬拼音的《聖經》若純然是台語發音，是要被查禁的，所以包括我家及很多長輩教友會把《聖經》藏在屋內木板或木櫃的夾層內，否則一旦被新聞局發現就會麻煩上身。當美麗島事件爆發，父親講道時，教會的門口也會有便衣警察站崗，緊盯佈道的隻字片語是否散發對國家不利的言論？！由於從小目睹肅殺的氣氛和被壓迫的種種情事，讓我質疑威權，想要用更熱切的方式愛這塊土地，想做一番事業而不只是拿一張文憑、找份工作明哲保身就好。我經常自問：「我可以改變社會嗎？我可以改造這個世界的不完美嗎？」

在國中時期我找到了當年所謂「美工」這塊熱情，把對政治和社會的不滿，轉移到以設計為生命的出口，漸漸地我不那麼激進，蓄積的爆發力也轉

我總是拿著工具，爬到浴缸上，把這些儀表都拔下來，研究裡面的結構、用途、以及零件間相互牽引的方式。

我相信一切人造物的誕生，都應該將目光從產品回到「人」本身，而且要深入使用者的生活型態，建構嶄新的社會關係。

移到創意與設計。然而，我的設計絕對不是單純地展示自己很有美感而已。我相信一切人造物的誕生，都應該將目光從產品回到「人」本身，而且要深入使用者的生活型態，建構嶄新的社會關係。

　　對我來說，設計是一件非常棒的事情。原本「創造」（Create）這件事是上帝的任務，祂創造宇宙穹蒼、地球萬物，但是有一群人被賦予了這樣的天職和神聖性，每每在創作設計時候，我總是感知到這是從上帝傳遞而來的悸動與使命，進而專注在自己的世界裡，享受改變周遭人群和環境，讓世界變得更好的過程。

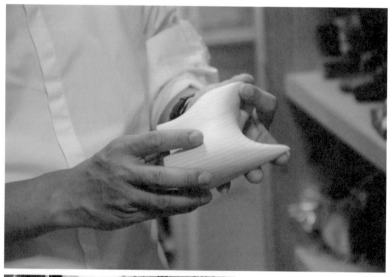

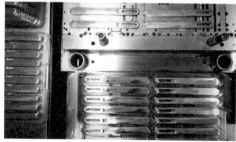

不論是大自然或物件的顏色、組成、構造、材質，觀察久了，我就有不同的想法：這個世界的物件其實沒那麼完美！？小時候，我就會在腦海中針對物件開始作「想像」和「規畫」。

1

> 別人給我的框架與限制，我通常當作突破的起點。
>
> 　不論是科系的限制、應徵的限制、客戶的限制、環境的限制，都不重要。這世界唯有你自己，才能綁得住你。

3 框架與使命

　　多年來帶領設計團隊的經驗中，我體會到與其去鞭策設計師要如何突破，不如探究他是否能從創作中找到自己的使命。如果找不到設計的意義，這份天職是無法進入他生命裡的。

　　我對美術情有獨鍾，是有故事的，可能自小家裡是教會附設了托兒所的關係。小時候雖然不愛念書，功課表現上用小聰明就可輕鬆應付。第一次感受到課業競爭壓力是從嘉義梅山國小轉學到嘉義崇文國小，那可是僅次於台北老松國小、規模排名全省第二大的學校。同學們會念書的很多，偏偏我自己學東西是很興趣導向的，對單純以升學為目的學習完全提不起勁，但是對自己喜歡的科目例如國文課就展現出高度的參與，印象中我是勇於提出和老師唱反調的、自主意見的孩子。然而我的

成績是每況愈下，後來就讀嘉義大業國中一度被降
轉到 B 段班。那半年給我很大打擊。我從小一直是
個性情比較「孤僻」的孩子，習慣透過大量的自我

對話（其實是獨白），沉溺在自己想像的情境、重構生活世界的樣貌，
這生命裡的第一次陷落開始讓我心裡萌生：「要實現夢想，必須先掌握
現實條件！」的模糊體會。所幸當時有位李伯男老師的美術課教導我們
製作建築模型、絹印等，懵懂中竟啓發我認識了「設計」──這個後來
一輩子寄寓個人熱情所在、引領我朝著夢想前進的生涯選擇。

　　國二那年我還迷上了焊接組裝電子板。在一堂工藝課中，我計畫組
裝一個本來 6 伏特升壓為 220 伏特的電壓，相當於 2 倍家庭用室內的高
電壓。記得我是在家完成最後組裝的，我還把它偽裝成鉛筆盒，只要一
打開就會自然碰觸正負極接點而「觸電」！調皮的我打算以此當「作業」
試探一下老師能否識破。沒想到老師不疑有它，一拿到「作業」就逕自
打開，我就算想制止，也來不及了，只能眼睜睜地看到老師因為觸電受
到驚嚇而彈跳起來，鉛筆盒也跟著被拋出摔斷成兩截……當下我非常懊
悔愚弄了老師。後來的每一堂工藝課都讓我非常忐忑不安，一直看到老
師給我很高分的期末成績，我才鬆一口氣。真心感謝大肚量的老師讓我
往後更放膽嘗試，現在回想起是充滿愧疚又感念的心情！

　　我在國中畢業時內心就打定主意要走美工設計相關的路，但是在父
母的期待下，我依自己條件選擇當時被視為最有前景的電子資料處理，
然而我想要從事創意工作的熱情卻絲毫未減。為了尋求被看見的機會，
我在學校參加設計比賽獲得第二名，接著當選學生會組織的美工主席。

這幾年的光陰，我比美工科的學生更拚，不論是把握機會做卡片設計、晚會布置或者是畢業紀念冊的美編統籌，最重要的是，學校還給了預算和決定權，我甚至可以決定發包給哪家廠商印刷……而當年的我只有十八歲。

當年的我可說是一個憤青，常常做出讓學校很緊張的事。尤其是在五年級的時候，我還曾在執政黨候選人到學校開座談會時到現場嗆說「政治滾出校園」，因而挑起校方的政治敏感神經，驚動了訓導主任及總教官的「關切」。後來，我又擔任了畢聯會的總編輯。當時我決定把每個學校的畢業記念冊上規定一定要放的國父、先總統遺照及經國總統玉照、國歌、國旗歌等五頁全部撤掉──當然，做這個決定時學校方面完全不知情。

一直到畢業紀念冊送到印刷廠製作，我回到家中時無意中向母親透露這件事──母親大驚失色，並苦苦勸說我不可以這樣做，但我完全不為所動。回學校隔天，半夜一點多，我的租屋處響起急促的電鈴聲，門口站著的竟然是我的父母親，他們為了畢業紀念冊一事，因擔憂得無法安眠直接叫計程車南下嘉義，尤其是我──即將要入伍……我看著急得眼淚就要掉下來的母親，深深體會到他們在美麗島事件下所蒙受的陰影，才終於妥協，承諾一定會補上。

然而當時畢業紀念冊已經在裝訂廠，完全來不及了。我只好跟印刷廠商議，補印的那五頁另外用「黏」上去，以對各方交待，最後印刷廠也做到了。畢業典禮當天我拿到自己的畢業記念冊時，一時情緒激動下還當場撕掉了這五頁……回想當年那一個「堅持做對的事、無所畏懼的

年輕人」心中百味雜陳，在我的內心深處還保有那份「熱血」，現在的我能夠做的事、能夠影響的人更多了。

我在視覺設計的能力，就是在專科這幾年大量累積作品而來。我對平面設計產出的瞭解，是我在印刷和製版廠跟著師傅們從零開始學習的，因此我印刷的實務學分統統是在印刷工廠點點滴滴奠定的。

跨界

在那段日子裡，我把自己當美工科的學生「操」，經常請公假在印刷廠「磨」，這五年中我學會設計出來的東西，如何透過印刷的專業語言和技術執行，精準呈現原本的創意。

我仍然不太關心課業，暑假時經常要到學校重修，有次放學時我還到店家請老闆給我做櫥窗陳列與 POP 的案子，這個案子的酬勞相當不錯，有一千八百元，而我一個晚上就把它搞定，但心裡卻不禁想著：「如果我只能做佈置和美工，只解決老闆一部分的問題，他不會因為部分的改變而營運直線上升，若是我不能跨到別的領域去解決（如產品線紊亂、燈光設計問題等），終究徒勞無功。我一定要勇敢跨界，要做更完整的設計進行讓人類共好的革命。」雖然畢業後就去當兵，內心對設計的渴望卻是愈來愈強。

我退伍後的第一份正式工作是在當時台灣最大的女性服飾品牌——蜜雪兒服飾做行銷企劃。這份工作需要我常跑印刷廠溝通印務細節，跑了幾趟後，有一回印刷廠師傅把我拉到一旁問我，「小夥子，我看你是新來的，但是你給的稿子及標註，讓我感覺『你是懂印刷這行的』，可

是公司以前那些唸美工科的人都不會啊，你到底是什麼『來歷』？」我笑笑說，「我是真的蹲過印刷廠的啊。」

　　雖然我是新人、非本科系，但是我熟悉印刷廠實務的語言與操作，所以在描圖紙上附註的印刷方式，都是用標準的印刷專用術語，讓第一線的印刷師傅一看就懂，不需要揣測。畢竟，我在五專的生涯中已經把印前技術的專業底子都打好了。

細節與環節

　　也許有人可以憑一枝筆、一張圖桌就可以畫設計圖；但我不行，我一定要了解後端工法，才有辦法往前推來決定我應該如何做設計，讓這份計畫得以在工廠兌現它的成果。我相信每個環節要精密掌控，做出來的東西才是對的。

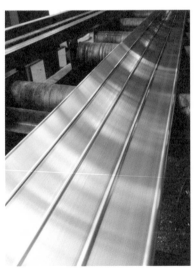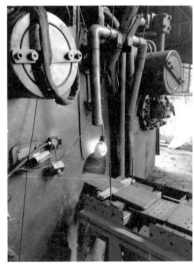

很難想像在鄉間的鐵皮工廠卻是生產出世界級產品的重要基地。

想當初我從一個剛退伍的、理著平頭的羞澀男生，工作不到一年的時間，在蜜雪兒就變成了可以在眾目睽睽下、不過數十秒鐘，快速幫櫥窗裡的女人形模特兒穿衣服、脫衣服的人，連害臊都來不及；我還曾經在服裝秀後台跟女模特兒一起，無縫協助搭配下一套服裝的呈現。這段經歷造就我快速掌握時尚語彙，接受完整的行銷洗禮，也在日後的職涯中，讓我習慣於重視每個行銷環節，因為每個細節的精準掌控都是回應設計的初衷與創意，只要稍有詮釋錯誤，結果就會掉漆失味。

　　更重要的是，我在這個經驗中，學會「如何與消費者對話」——從設計的起始點就要知道怎麼呈現才會「被賣掉」！？然後，了解如何包裝、展示、上架、媒體操作，甚至連在貨櫃中要如何疊放運送，才能最省成本也要知道。在日後從事工業設計時，我就在思考要如何將這些環節完美地連成一線！而不是……找 A 公司展示、再找 B 公司包裝、接著找 C 公司作公關活動，作無意義的流程切割。後端的成本和行銷的問題，必須在一開始就要想到通透！

　　外界多看到的是我帶領的設計團隊經常在國際得獎的光環，卻比較少看見我們在產品背後有更多看不見的努力。把整個製造與行銷的環節鉅細靡遺串連起來，做為系統性解決方案的前提，不但符合「設計思考」（Design Thinking）的大勢所趨，也是我們重要的核心競爭力之一。

堅持到底

　　我退伍前最夢寐以求的工作，就是在宏碁從事平面設計的工作，當年的宏碁已是台灣最知名的個人電腦品牌。我從事工業設計工作除了因

為「喜歡」之外，另方面也是給父母一個交代——我進入了「電腦業」，算是學有所用。然而，我求職的那一年，在報紙上看到宏碁人事發佈的徵才公告，平面設計工程師的三大徵才條件是「限本科系畢業、有三年相關經驗、會用 AutoCad」，綜合以上，我沒有一項符合！但是，我沒有因此卻步。

我在退伍前，花了一個月精心製作履歷與整理作品集，履歷表的每個字全都是用毛筆繕寫出來的，封面照片更是在厚紙板上挖個槽，用美工嵌入的，要寄出的前一晚，我看著厚厚的這一疊精緻的履歷書和作品集，連自己都感動著。

沒多久，我在部隊營區就接到一通電話，是宏碁人資部門主管沈明權打來的，在我面試的當天，這位主管甚至親自到櫃檯接待我，他說他進入職場多年來，從未看過這麼棒的履歷表！即使我的客觀條件不符合單位規定，他執意破格給我這個機會向相關部門舉薦，因為想要認識我這個小夥子，當時我真是受寵若驚，我只不過是每天幾百個應徵者的其中之一啊。（三年後，在我離開宏碁的前一天，沈明權還特地訂了西華飯店替我餞行，那是令人難忘的一餐。我始終很感謝他對我的抬愛。）

不過，我為何要花一個月做履歷表？就因為，這家公司可以實現我的夢想！在應徵宏碁前，我已經讀過好幾本關於宏碁的企業文化和施振榮先生的專書，對這家公司的歷史和文化已瞭若指掌，同時在這段準備期我甚至不應徵別家公司，只求專心把這件事做好。

而為了應徵這份工作，我整理了五年來在專科期間所累積的豐厚作品。也許在同學眼中那都叫做「學生作品」，但是我一向以「商業規格」

來執行，交稿都是以精美的印刷為作品，每份都不馬虎。決定要應徵前，我再用一個月把作品集精心設計、整合成一份履歷表。

那麼我會被錄取很意外嗎？坦白說一點也不。雖然資格不符，但是我已經做到百分之一百的準備，交出履歷表的那一刻，我是整好以暇地等待錄取通知。

很多年輕人抱怨總是找不到工作，但是請想一想，你曾經為想要的工作，付出過什麼？你只是把相同的一○四人力銀行的履歷寄給多家不同公司，然後再轉貼到五一八人力銀行，這樣就算完成了嗎？還是在 Facebook 簡單交代兩句話，就期待會找到很棒的工作？你找工作是否到位？你夠努力嗎？你夠堅持嗎？有非得到這份工作不可的決心和毅力嗎？

著力點

然而，由於宏碁進行名為龍騰演習的企業再造計畫，不久人事凍結，我雖然有些失望，但因為當時蜜雪兒服飾同時間通知我上班，所以我就到任擔綱企劃設計工作，工作了十個月後，一次我在加班時接到宏碁的電話：人事解凍，希望我還有意願到宏碁上班。他們需要一個新人，照理說可另找別的人才，卻始終沒有忘記我！

離開蜜雪兒，我懷著興奮的心情去到宏碁，其實早在應徵時我的小主管領著我見設計部門的主管，當我接過他的名片，上面寫著：黃柏溥。看到這三個字，我彷彿被電了一下，還趕快問同事，他是不是那個

國人自行設計研發製造的第一台汽車「飛羚101」的電視廣告代言人？同事點頭說是，我激動不已：我不單是進入了夢寐以求的企業，而且主管還是令我仰慕已久的偶像！爾後初入工業設計領域時因自卑非科班出身，只能以廠為校深入製造底層並磨刀多年，以理性收斂年少的無拘感性……後來逐漸理解唯有理性的硬底子才能真正讓感性自由揮灑。

　　我的設計生涯，自此開始和產業緊扣相連，一起跟著產業脈動而呼吸，我認為自己終於找到改變世界的方式，就從幫助台灣產業這個著力點開始！

我退伍的第一份正式工作在當時台灣最大的女性服飾品牌——蜜雪兒服飾做行銷企劃。我在這個經驗中，學會「如何與消費者對話」並參與編撰服務手冊。

2

Chapter 2　起 點

消費體驗與服務
User Experience

感性與美學
Sensibility & Aesthetic

潛在需求
Potential Demand

生活型態
Lifestyle

個性工藝
Personality & Technique

生態趨勢
Eco Trend

1 職場啟示錄

　　我在宏碁電腦任職平面設計師的頭兩個月，一次黃柏溥看到我在辦公桌上畫完稿圖，他問我為何不上圖桌上畫。我回說：「我在辦公桌上畫就可以了。」他很不高興地說，畫完稿要直接上圖桌，這是效率問題！但是從沒受過正規美工訓練的我，「上圖桌」畫完稿直接打到我的痛處，為了聽從主管對專業的堅持，我只好硬著頭皮上圖桌，從此圖桌就成為我精確完稿的重要工具。

　　後來在一次所有設計師工作吃緊的緊急情況下，我畫了第一張粉彩圖，完全沒任何練習的機會就硬上場，沒想到主管看完點點頭，稱許說我一次到位，當下就把這張完稿直接遞給客戶法商阿爾卡特（Alcatel），後來還憑著這張設計圖拿到了訂單！記得聽到這個消息時，我興奮地望著圖桌發呆，原來有些瓶頸是自我設限，困難並不存在！為了要重頭打好根基，後來有幸到台北工專（台北科技大學）進修，好讓自己更快速上手。

「是什麼」跟「為什麼」

　　雖然我是平面設計師，但只要工業設計團隊開會時，我會請求主管讓我在旁邊聆聽學習。黃柏漙是我主管的主管，看我總是湊在工業設計的會議中非常投入，在我進公司不到半年，有一次叫我到他辦公室問說是否願意轉型為工業設計師，也表達除了待遇較高，挑戰性也高。我欣然接受了這個提議，想到可以拆裝國外品牌的筆電，做喜歡的事不用被罵，還能擁有設計產品的權力，夢想又前進了一步，我真是做夢也會笑。

　　轉職工業設計的頭兩個月，我在辦公室裡進行「白天拆機器、晚上寫報告」的生活。但是不久後我就遇到工作的撞牆期，有三個月端坐在位子上，卻設計不出任何東西。問題癥結在於——我找不到設計的依據！過去在平面設計領域，我會觀察與畫圖，也清楚知道後端的印刷廠如何執行。但是，我不知道工業產品「是什麼」和「為什麼」而設計，如果只是要修改幾個規格，或把外型修得很帥，對我來說那——不叫設計。至於工業設計的後端……我只待過印刷廠，對於工廠量產製程等理性條件或限制前提毫無知悉，我要如何透過製造語言來設計筆電？我做不到，這不符合我服膺的設計邏輯。

　　我的主管很快地發現我的問題，質問：「我覺得你很奇怪，你不是平面設計的高手嗎？怎麼，你現在轉型為工業設計師，卻什麼都畫不出來，整張設計圖都是空白的！？」我當時理直氣壯地回說，「我來宏碁之前，就已經會平面設計了，所以我會平面設計是理所當然！但是我來宏碁做工業設計，卻還看不到公司要如何栽培我，所以設計不出來。」

主管聽了沒好氣地跑去跟黃柏漙報告，他完全不以為忤，反而問我是否願意接受外部訓練，重新打底。一聽到可以充電的好消息，我滿口答應。這個外訓是工業局的工業設計培訓計劃，受訓的內容讓我快速理解了工業設計的「產品語意」（Product Semantics）八大步驟*，這些概念可說是打通了我的任督二脈，讓我在工業設計思考上有所本。而在一次宏碁內訓時遇到的講師——知名產品設計師 Bill Morggridge（IDEO 設計公司共同創辦人，曾經擔任美國 Cooper-Hewitt 國家設計博物館館長），對我的啟發也很大。

當年的我不過二十四歲，沒有工業設計系的專業養成，卻要在專案執行時帶領平均年齡三十幾歲的工程師團隊，說服他們相信我的設計！？然而，在我受訓完回到公司，便透過這套「方法」（methodology）指引團隊設計創意的構成，還有我的「決策」及「設計」的方式，讓我在帶領團隊時有所依據。

不過，我在工業設計的學習上還有另一項非常重要的轉捩點，那就是——主管終於允諾，我可以直接進到工廠去學習。

美學與工學

那一天走進工廠時，我完全被震懾住了。那時，我的印象還停留在偌大的國際展場上、一個個造型簡約的 3C 產品整齊地擺放在漂亮的展間、在充滿設計感燈光的照射下、或是在美麗的「Show Girls」手上展示著、四周還有閃個不停的鎂光燈……。但眼前這個製造現場卻是完全不同的面貌！我看見的是吵雜又悶熱或冰冷卻擁擠的工作環境，生產線上面無表情的工人與汗水交織所製造出來的產品。

*產品語意（Product Semantics）八大步驟指：列出產品或一般系統性的設計目標、建立產品使用範圍及對象、列出期望語意特徵（以語言表達）、列出非期望語意特徵（以語言表達）、擬出期望語意特徵的比重、將語意表徵轉換成具形語意（以圖形表達）、評估構想的語意結果、評估構想的可行性。

那段時間，我幾乎都在模具廠或塑膠廠待著，看見什麼是開模與試模、金屬加工、噴漆技術等，每一天都與工作站的師傅為伍，學習製造語言，把這些語彙灌到我的設計思維裡。我發現原來傳統的塑膠射出製造，也有這麼成熟的工法及運用。這讓我體悟到設計師不能只憑觀察或靈感，把東西畫出來就好，設計師所設計的產品必須要能「承擔製造成果」。例如設計的東西能不能做得出來、製造所需的技法和準確度、材料與製程的成本……等，不能只是把設計圖交出去，認為後面就跟自己無關，然後理所當然以為產品就要做好。

曾有一次，我們團隊曾在晚上十點，被公司緊急召集要我們直奔新竹廠，因為某個機件設計錯誤，而造成無法生產、機台停擺，於是我們這一行人立刻到工廠現場緊急救火，就地研擬問題、調整設計，最後終於順利出貨。夜歸的路上，我一直想著，作為設計師不是自我感覺良好在製圖桌上隨便畫畫就行了，設計師必須對產品的最終結果，擔負一定的責任。

有些設計新鮮人沒進去工廠看過，也不願意待在黑手師傅的環境，只是花時間躲在咖啡店畫圖，我總是會問：「你為什麼不拆掉看看？」、「拿其他材料來試試看？」或是「不如進工廠研究機身如何製造？」……而就像我之前說的，所有再棒的作品都要進工廠才能見真章！

回首過去，我是進入了印刷廠苦蹲著學習，才真正學會平面設計；我也確實在製造工廠的磨練下，才真正掌握了工業設計的理性部分，包括塑膠射出參數、如何開模與射出成型、沖床加工等知識。這些經驗是如此深刻，在課堂唸上一年，還不如在工廠待十天！這些實作教育是設計養成不可或缺的過程。

至今，我一直都認為「沒有理性就沒有感性」。工程理性的知識才能讓美學感性得以解放而有真自由，也是後端製造銜接時施展對感質捍衛與堅持的所本。

　　如今有些設計新鮮人沒進去工廠看過，也不願意待在黑手師傅的環境，只是花時間躲在咖啡店畫圖，我總是會問，「你為什麼不拆掉

我確實在製造工廠的磨練下，才真正掌握了工業設計的理性部分，包括塑膠射出參數、如何開模與射出成型、沖床加工等知識。這些經驗是如此深刻，在課堂唸上一年，還不如在工廠待十天！這些實作教育是設計養成不可或缺的過程。

看看？」、「拿其他材料來試試看？」或是「不如進工廠研究機身如何製造？」……而就像我之前說的，所有再棒的作品都要進工廠才能見真章！

相反地，如果缺乏觀察力與品味能力訓練的感性，而直接進到工廠磨練的話也不行，畢竟那是訓練工程師的方式，而不是培養設計師的方式。

訓練一位設計師，必須要兼顧理性與感性，同時掌握美學與工學的整合。我很幸運能夠同時擁有這些經驗與訓練。在宏碁三年後，我終於熟悉了工業設計與 3C 供應鏈的製造及養成，我決定辭去當時的工作成為「品牌設計師」，那年我二十六歲。

如果，我選擇留在這家大企業工作，也許可以一直過著還不錯的生活。但是，我想成為工業設計師，並不只是為了自己「過不錯的生活」而已，我的夢想在於「改變人類未來的生活」，而這一條道路，在當年的產業環境唯有自行創業，才能歷練更多不同的產業經驗並擁有較高的自主權。

離開宏碁創業的頭幾年，我的案量還算穩定，不過偶爾還是會發生因為客戶財務作帳、延遲付款等情事，造成工作室財務吃緊的狀況，那時宏碁的前主管黃柏溥輾轉從別人那裡知道我過得不好，還大方邀我回宏碁繼續服務。當時，我承認離開宏碁是很衝動的決定，但是創業是我十幾歲以來的夢想，所以我不會後悔、也不會回頭的。然而，我一輩子不會忘記宏碁給我學習的舞台，還有一路賞識、照顧、容忍我的前輩們，他們的名字永遠在我心中。

2 聚落寶藏

　　當我離開宏碁時，雖然還沒找好客戶、穩定案源，我還是立刻決定搬離台北到台中創業。在我眼中，宏碁可說是台灣第一個資訊產品的「國際品牌」，因此我打算運用「設計」的強項，服務所有想站上國際市場的本土製造業。

　　二十七歲那年，我花了一萬五千元買了圖桌，在台中租屋的宿舍也充當工作室，就這樣開始我的事業。我以台中為基地，是因為當時幫宏碁做筆記型電腦提袋的供應商在大甲，漸漸認識到中彰一帶的製造產業資源很豐沛，有精密機械、塑膠射出、五金、橡膠、皮件、自行車等中小型傳統代工產業。

　　過去在宏碁的工廠經驗，讓我體會到置身於製造供應鏈的腹地，對創業很有幫助。整個大肚山的產業腹地都是工業設計所需材料與量產的

1993 年創業買的第一張圖桌。因不夠錢買
圖桌專用燈，所以直接把檯燈綁在牆上。

聚落，而且中部的創業成本較北部低，人與人容易攀談，經常交流聯繫無形中形成協力網絡，對創業者是友善的環境。

雖說創業初期，除了前兩三個月要跑新客戶，之後幾乎不用為業務來源煩惱。只是偶有財務上無法周轉時，我只能靠對發票過日子，有一次山窮水盡時，居然中了四千元，剛好能多撐幾個禮拜過日子。我也曾經發現戶頭只剩四百元，只好半夜騎機車到特定幾家銀行提款機領款，所以我到現在還很熟悉台中哪幾家銀行 ATM 能領到百元鈔票。

還有一次，皇冠皮件的老闆連絡我好幾天都找不到，我抓抓頭說手機遺失了（而且也沒有錢買手機），經理江永文就從抽屜裡拿出一支全新的手機，豪邁地說，「拿去吧，不要再搞丟了。」還有一回下雨天，我送設計圖到台中太平，結果從圖筒拿出設計圖時，發現圖紙都濕掉了，當下尷尬不已。開完會回去沒多久，他們就先匯了一筆錢給我，說是當第一年的顧問費，交代說，「趕快去買一輛車吧。」在他們的情意相挺下，我生平第一次買了車。

好在，拮据的日子沒有太久，工作室的業務愈來愈忙了。

對的客戶與對的設計師

剛開始接產業客戶案子做設計的時候，也曾經歷過短暫「美工」的階段。那時候一個案子幫客戶畫三張圖，然後就談定每張是多少價錢。我每天就是不斷地畫圖練就技巧和速度。但是，當時還很年輕的我，就想著要如何取得話語權、如何主導客戶的設計？我採取的方式很簡單，雖然我跟客戶談定的是畫「三張圖」，但是我最後面交給客戶的是「五

張圖」。現在的年輕設計師多半不懂得這個道理，不先執行我的規格，就想嘗試用他自己的偏好說服我，最後不但無法說服我、更說服不了客戶。

重點是，我必須先要不負客戶的託付，依照客戶所開的規格畫給他三張圖，向客戶證明我有能力可以執行交辦的規格。但是，我對於那三張圖之外有其它不同的想法，因此當我對客戶這麼說「我還有另外兩張圖，你們要不要也參考看看？」客戶通常都不會拒絕這多出來的兩張圖。而我得到什麼？首先是客戶益加地信任我；再來，從那多出來的兩張圖當中，客戶會看到他預期之外，但或會感動他的東西，也會看到原來我不是只會畫圖而已，我有很多的設計想法可以協助他們。然後，我終於慢慢可以主導規格，接下來我的規格才有機會得以量產，最後獲得國際獎項的肯定就源自於這些改變業主的心念和技巧。

我的第一個案子是幫業主救火而來的。吉而好是從事文具和公事包製造行銷的一家公司，有一次侯淵棠總裁透過朋友找到了我，電話裡充滿焦急的語氣，因為他們委託的義大利設計師設計的公事包，拉鏈拉開後，竟無法完全打開！但是兩個多月後就要量產，也定好出貨時間，他們已經嘗試好幾個方法卻解決不了，急得快瘋掉。

聽說這位設計師曾經幫 LV 等精品設計皮包，按理製造商要忠於原設計圖去製造，不能任意修改設計大師的設計。我趕到之後，拿起設計圖端詳，又看了半成品的公事包，不禁嘆了口氣，心想當國際設計大師真帥，只管外型設計就好，不需要負責所設計的產品能否製造的問題。於是，我在一周內就把公事包內層的底部拉鍊做了設計調整，在不違反

上、中：我重視細節，在沒有 3D 繪圖的年代需把細部尺寸標註完整，並把材質在圖面表達，以利多方溝通需要。這兩張圖是皇冠皮件的旅行箱配件。

下：這是我開業的第一個案子，台灣吉而好公司的 KIWI 公事包系列。

上：電動木工機。
下：釣具捲線器。

當時還很年輕的我，就想著要如何取得話語
權、如何主導客戶的設計？我採取的方式很簡
單，雖然我跟客戶談定的是畫「三張圖」，但
是我最後面交給客戶的是「五張圖」。現在的
年輕設計師多半不懂得這個道理，不先執行我
的規格，就想嘗試用自己的偏好說服我，最後
不但無法說服我、更說服不了客戶。

外部須忠於設計圖的鐵律下，解決了這件問題，客戶也順利量產。患難之際見功力，客戶從此信任我，展開了往後十年的合作關係。

我在拓展業務時，剛開始是用電話行銷的方式，沒想到蠻順利的。「您好，我是設計師，我有一些設計圖想要給您參考，不知道是否有機會拜訪貴公司？」就這樣一通電話，我找上了皇冠皮件公司，和當年的副總經理江錫鋙展開合作。皇冠當時仍是一家以代工為主的行李箱製造商，我和第三代堂兄弟合作，陸續為班尼頓、ELLE 等品牌做代工設計，後來也發展了自有品牌 CROWN、LOJEL 等，我跟皇冠簽了七年的合約，直到皇冠完全移往大陸生產才結束合作。

跟「按件計酬」（case by case）相比，「簽長期年度合約」是我認定廠商和設計師雙贏的模式。「按件收費」是一種短暫的合作關係，設計師和 A 廠商合作結束後，下一個合作對象搞不好就是它同行的競爭者，所以雙方要某種程度保留商業機密。「長期合約」則是彼此達到一定程度的合作默契而發展的關係，而且在這段期間不能和廠商的競爭對手合作，在這種模式下廠商會較無戒心、更願意分享營業的 know-how 給設計師，甚至領著設計師到工廠看生產線的供應鏈，確保設計的細節能在製造過程中精準呈現。隨著合作的加深，設計師就能掌握業主的核心競爭力，有機會能做更深入的革命性設計。

一直到後來，我們的客戶也極少以按件收費。當客戶初步表達委託我們設計的需要（規格、功能、市場），我會超越他的框架談更深入的產品面和行銷面；當客戶討論起他的產品線和市場定位，我再試圖挑戰客戶經營發展策略，說出我的觀察與想法。但在這之前得先接受客戶的考試！有些新客戶會故意在第一次接觸時帶我到他們的樣品室或是搬出

他們現在及過去的產品，美其名是要我提出建議，事實上是在驗證我所反饋的意見是否就如同市場的真實反應。還好很幸運的，我多半都猜中。很多台灣企業經常會陷入一種迷思，以為設計一項殺手級的產品就能讓公司鹹魚翻身，但其實真正勝出的企業是徹底執行正確的策略，「對的產品」只是策略下的一環，而外界通常只看到新產品所帶來的光環。

　　如果是一個對的客戶，我會在前幾次的接觸引導客戶接受我全面的觀察與看法，再來談設計；如果客戶認為我是對的設計師，理所當然要長期合作。

畫得出來不一定「做得出來」

　　我在二〇〇五年能夠以「玻纖扳手」及「鈦絲布」拿下德國 iF 兩項材料獎，還有我後來能在國際上屢屢獲獎，這些都跟我在二〇〇三成立了我自己的「材料感知實驗室」整合了台灣，尤其是中台灣不同的加工技術以及材料技術，有很深刻的連結。

　　當年的設計師多是靠著能畫出漂亮的粉彩圖去接案，但是——畫得出來不一定「做得出來」。宏碁時期主管就常常拿著設計師的圖半開玩笑地說，「你就『這樣』畫，也要『照這樣』給我做出來！」當時我們都心知肚明，那不可能百分之百照樣做出來。我自己開業後，為了讓我的設計有張力、有執行力，跟別人形成不一樣的差異，也為了建構客戶產品的競爭力，我發現我必須要在「材質」上面有所突破。

> 我無時無刻都在「診斷」這個世界，走在街道上，就會想要改變交通號誌、標誌及路燈的呈現。使用某個產品，就會想要改變成能更適用、更人性化的設計，長期下來練就了敏感度與洞察力。

> 我的鷹式哲學是把老鷹隨著氣流飛行、盤旋的路徑視為「設計的理性與感性」的不斷平衡，我要求設計師必須兼顧感性與理性為客戶精準的執行設計。

「材料感知實驗室」將中部產業最強的技術，包括皮革、布料以及特殊加工……等提列出來之外，也要依照我各式各樣的設計要求像是布料與塑膠複合在一起、金屬上面灌上樹脂，然後拋光……等，再去串接這些工廠，串連起這些加工的資源——讓 A 技術加上 B 技術加上 C 的技術，結果看起來是新材料的東西，其實都來自於原本台灣產業量產的技術裡面。也因此，我才能成功地將五感六覺的體驗從「圖面」上變成一個個看得到、摸得到的產品。其實當時我就知道「這世界是比誰先做到，不是比誰先想到」，每當我聽到設計師或學生指著別人的得獎作品說「這我以前就想到過」時，我都會這樣告訴他們。

　　我無時無刻都在「診斷」這個世界，走在街道上，就會想要改變交通號誌、標誌及路燈的呈現。使用某個產品，就會想要改變成能更適用、更人性化的設計，長期下來練就了敏感度與洞察力——並不是客戶委派一個案件給我，我才開始想這件事情，而是無時無刻不思考，隨時準備某個領域的業主找上我，因此首次見面我就會說出自己的看法。所以我對一些品牌或產品的想法早已存在我腦中的「資料庫」，如果客戶有一天找上我，就可以直接分享我的觀察與主張。很多人會訝異我表達設計想法時反應很快，純粹只是因為我平常就「想好了」。

　　當設計師，我不能接受跟客戶說「這個問題，我回去想一下。」我常訓練奇想創造（GIXIA Group，是二○一○年我再創立的第二家公司）的新進設計師，開會當下就給客戶獨到的見解。這個功力要靠平常奠定基礎——無時無刻都在設計，這也是決定客戶是否願意跟你簽下長期合約的關鍵。

鷹式哲學

一九九六年，當設計業務漸漸上軌道，於是以我的英文名字「Duck」，成立了「大可意念傳達有限公司」（Duck Image Studio），聘雇五名員工，自此成立了稍具規模的設計公司。

設計是一種相當耗損腦力的工作，必須思考導入量產、追求精確，同樣也要思考企業核心競爭力及策略擬定，而考慮利潤成本的現實面也是必要的。每當我在為產業業主做設計時，我內心總是充滿愉悅，一心想讓世界看見台灣中小企業的競爭力，這種滿足是生命與共、不完全對價的關係，尤其當客戶因合作而蒸蒸日上，我總是感到與有榮焉。

二○○九年，我的好友剛創業、資金還不穩定，請我設計生技產品的系列包裝後，我酌收五十萬元的設計費用，但是好友說「現在沒什麼資金，不如給你股權吧。」就這樣，我從受委託設計的身分，轉為客戶公司的股東。每次到「客戶」的公司，我就從決策、營運、通路行銷等各面向給予建議，後來公司業務很快扶搖直上，我第一年的股東紅利就拿到了三○萬元。而這家資本額只有一千萬的公司，到了二○一四年營業額已經接近三億五千萬了，其實我當時的心念只是設計師願意投資客戶的一種對彼此的信任表現。

從專案式設計服務，到年度合約的顧問服務，甚至到設計入股的商業模式，在大可意念（西元一九九六～二○一○年）這段期間，我開始適度轉化成經營者的性格，並證實「設計不只是化妝師的角色，更可以是企業經營導師的角色！」

從我創業至今，我的設計哲學是一種「鷹式哲學」，並非代表我是霸氣的老鷹，而是把老鷹隨著氣流飛行、盤旋的路徑視為「設計的理性與感性」的不斷平衡，我要求設計師必須兼顧感性與理性為客戶精準的執行設計。左翼的理性，代表著實用機能、技術規格、科技水平、量產工程、製造工法、專利智財等，這些都是工業設計非常重要的基本要求，同時也是在商業應用上不可忽略的元素；右翼則代表消費體驗與服務、感性與美學、潛在需求、生活型態、個性工藝、生態趨勢等，這是相對於理性而言非常重要的感性要素，是回歸於身為「人」與「環境」互動的嚴肅考量，兼顧了環境生態與未來科技的永續平衡，同時涵蓋了策略高度與創意廣度。

　　每一個看似簡單的設計，都是透過複雜的討論與執行所誕生的結果，在往復間逐漸精準，其實一點都不簡單！

「材料感知實驗室」將中部產業最強的技術，包括皮革、布料以及特殊加工……等提列出來，再去串接這些工廠，串連起這些加工的資源——讓 A 技術加上 B 技術加上 C 的技術，結果看起來是新的材料的東西，其實都來自於原本台灣產業量產的技術裡面。我才能成功地將五感六覺的體驗從「圖面」上變成一個個看得到、摸得到的產品。

③ 線條與支點

許多本土業者自信不足，認為「外國的月亮比較圓」，我工作中的一部分，就是幫他們找回信心，證明台灣的技術與製造實力。所以熟知我設計脈絡的人，瞭解我並非想要追隨主流的「工藝文創」，而是「科技文創」——從創業之初就把台灣的產業轉型和升級作為我創新的源頭，也是創新的目的，希望台灣產業能藉由設計為支點，擺脫勞力密集、資本密集的競爭宿命，在全世界打響屬於台灣的自有品牌。

創業頭幾年，我曾受皇冠皮件委託，設計自有品牌的皮箱，後來業者發現某款設計被美國業者仿冒。我也曾幫代理國外益智類玩具的童心園，協助發展自有品牌 Weplay。當他們被某家德國業者仿冒的時候，我記得業者告訴我，「真沒想到，我們台灣做出來的產品，居然會被『德國』仿冒！」很少看到要跟別人打官司的業者，臉上還帶著笑容的。

這種心情，就是長久幫國外品牌「作嫁」，有一天體認到原來自己已經爬到一個高度，居然能被國外業者「追隨」、認同和模仿的心情！

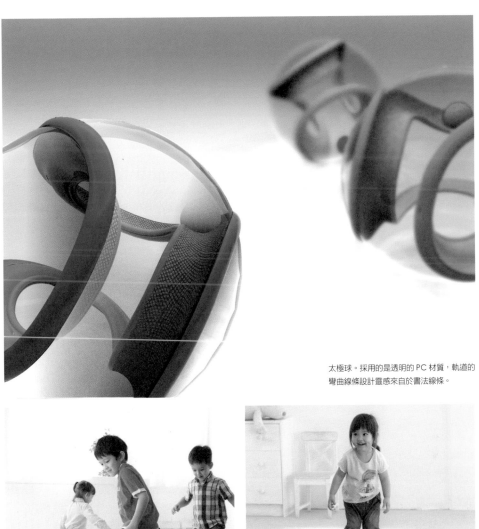

太極球。採用的是透明的 PC 材質，軌道的
彎曲線條設計靈感來自於書法線條。

左為波浪觸覺步道，右為彩虹河石，採用 PP 和 TRP 雙料射出，圖騰顏色是童心
園長期兒童認知的研究，再加上我對於「線條」的詮釋。後來我又陸續協助童
心園發展多項產品，幸運的是，每個都得獎。

與其說是產品被拷貝的氣憤，不如說是竊喜與驕傲的感受更多。

Weplay 中有一款「太極球」曾獲得德國 iF 生活型態設計獎，是設計給三到五歲的兒童訓練感覺統合，也可以用來協助老人復健。值得一提的是，太極球設計所採用的是透明的 PC 材質，使用太極球必須要手眼協調，讓球維持在軌道上運行。然而，軌道的彎曲線條該如何設計？當時我畫了許多圖，也做了許多的測試，最後發現中華文化中的書法線條最為完美，也符合老少皆宜把玩的線條，也就在那一剎那，我認為它應該有個非常東方的名稱：太極球。

我所畫出的線條可追溯到童年學習書法的經驗。我是個熱愛觀察、專注執迷的孩子。從王羲之、王獻之的帖子中不斷地憑空比畫，我能以鉛筆、原子筆就隨手框出一條線，楷書、隸書都難不倒我——長期下來，還自創出「空體書法」——甚至不打底稿就能直接入刀割字。我曾代表班上參加書法比賽，被同班同學偷偷換了分叉的毛筆，於是就憑藉筆的條件，選擇自己沒寫過的、但已觀察入微的隸書體，就這樣憑著記憶下筆臨摹，沒想到居然拿到全校第二名。

線條的養成是設計很重要的一環。設計師未必需要很多工藝訓練，但一定要有足夠的觀察和腦中演練。例如書法的線條是中華文化獨有的文明寶藏，我在兒時臨摹與書寫過程中，學會代表東方文化的線條與美好。直到現在，我仍保持隨手抓起紙筆摹寫「空體書法」的習慣。反觀，很多年輕設計師一窩蜂地去學西方的語彙和圖騰，忘記東方文化和在地特色，實在可惜！

> 我所繪出的線條可追溯於童年學習書法的經驗。我是個熱愛觀察、專注執迷的孩子。從王羲之、王獻之的帖子中不斷地憑空比畫。我能以鉛筆、原子筆就隨手框出一條線，楷書、隸書都難不倒我——長期下來，還自創出「空體書法」——甚至不打底稿就能直接入刀割字。

我認為有些國外精品的弧線不盡然完美，只因為強大的行銷餵養粉絲，讓消費者崇拜品牌超越其他美學認知。而作為設計師得解析其中的成功因素有多少關乎美學、時尚？最終的線條要從大自然去找到答案，從東方出發去找到廣泛應用的語彙。我對東方線條已經有我特殊的見解，而且也受到德國 iF、Red Dot 等評審的認同，我有更多自信去看待中華文化所積累的，是能登上國際檯面的，只是以往未受到我們自己的重視，以至於在世界沒有掌握話語權。所以我奉勸設計師不必譁眾取寵，要珍愛身邊既有的資產，要從這裡出發，要對自己的東西夠自信！

打破想像

我早期創業時，經常和有心要做品牌的小公司合作。二十年前的台灣是腳踏車王國，這些中小企業群聚在大肚山下默默耕耘，有一回位在彰化和美的成貫企業的第二代老闆找我設計車燈。當我抵達成貫的工廠時，只看見座落在省道邊的一間小透天厝，後面鐵皮屋裡頭的竟是十幾名阿桑正在組裝自行車。「這下可好了，該不會收不到錢吧。」我忐忑不安地如此想著。

當時自行車車燈的市價約數百元，通常以塑膠為材質，款式也很有限。許多自行車玩家願意花五萬元買自行車，加上一些改裝的配件和車架等，整組車不下十萬元的價值，卻受制於市面上找不到像樣的車燈，就算有錢也只能買幾百元的產品，因此這可是市場的利基點！我從使用者的角度想，很多車友騎車是為了去野外露營或登山活動，有個輕巧的照明設備是很重要的！我認為這個族群會捨得花錢來買個有質感的車燈，而且要兼顧他們騎車之外的照明需要。

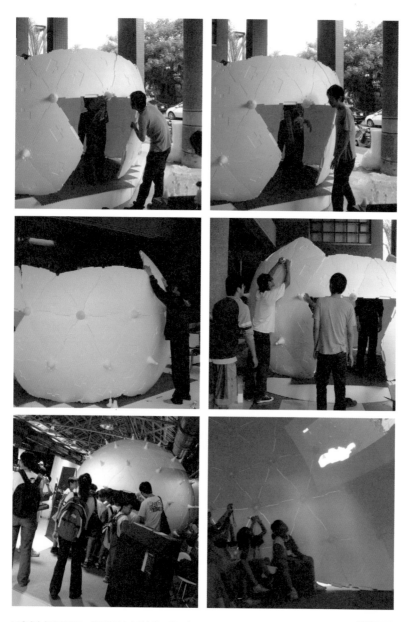

二〇〇七年五月下旬，我帶著私立大葉大學工業設計系學生的畢業作品，到世貿中心參加「新一代設計展」，引導 5 位大學生設計了高 3 公尺，直徑 3.5 公尺的大型「環境感知球」從「太空劇場」概念出發，搭配 360 度投影技術，構築成一個立體逼真、放鬆心情的抒壓空間。此作品在二〇〇八年也拿到當時還很罕見的「iF Products Award」。

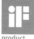

iF
product
design
award

2008

最後，我設計了一個可徒手拆卸的車燈，拿下就是不折不扣的手電筒，也不必擔心放在車上會被偷。這個設計是一種「破壞」，打破了一般自行車燈的規格與想像。為了方便把手能經常性的插拔，我在車燈的握柄上設計了兩道凹槽；而為了彈性夾扣鍵可讓車燈順著滑出，因此又採用了彈性塑膠的基座。我們團隊追求最佳化的材質，光是試模就超過了十五次。

由於這項產品的成本是一般車燈的兩倍，客戶很是猶豫是否要推到市場上，但我如此告訴客戶：「我們不但要搶占長期未被滿足的高端市場，而且還要參加國際設計比賽，放眼國際。」二〇〇六年，這款 LUXO 自行車燈（Luxo Bicycle Light）獲獎了，而這也是我獲得的第一座德國 iF 國際論壇的設計金獎（也是台灣傳統產業的第一座）。

其實在獲獎前台北恰舉辦一年一度的國際自行車展，我客戶因為沒預算參展，只好跟別的廠商租了五十公分見方的迷你攤位，陳列這款自

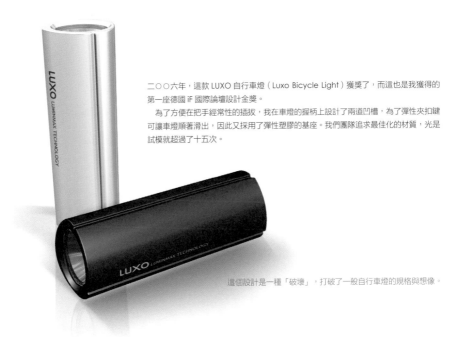

二〇〇六年，這款 LUXO 自行車燈（Luxo Bicycle Light）獲獎了，而這也是我獲得的第一座德國 iF 國際論壇設計金獎。

為了方便把手經常性的插拔，我在車燈的握柄上設計了兩道凹槽，為了彈性夾扣鍵可讓車燈順著滑出，因此又採用了彈性塑膠的基座。我們團隊追求最佳化的材質，光是試模就超過了十五次。

這個設計是一種「破壞」，打破了一般自行車燈的規格與想像。

行車燈，期望能吸引到買家下訂單。不料知名英國自行車商萊禮（Raleigh）代表在展場中看到這款產品，一時驚為天人，就跟參展業務員提出「簽下英國市場總代理」的要求，沒想到廠商一時之間沒有會意過來，本能地以代工想法回答，「嗯……看看你要多少量，你想貼什麼『LOGO』都可以。」多麼典型的代工思維！

這位英國商人很有格調，不想趁機占便宜，說「不、不、不，你們有資格作品牌！」後來，他回英國找到配合的設計公司，花了數百萬元台幣幫成貫取了新名字「INFINI」並作企業識別設計，以此交換總代理的簽約金。醜小鴨自此就變身為國際天鵝！就像是我一直強調的，只要企業主改變腦袋，就有發展契機！數個月後，全球最大的「Euro Bike」（歐洲自行車展）開展了，因為主辦單位與 iF 設計獎屬同一個集團，因此就提供成貫一個相當好的三角窗攤位，一掃過去擠不進這個展會的遺憾，也關鍵性的造就了甫誕生的 INFINI 成為國際品牌。

當年與當下

二〇〇三年四月 SARS 期間，香港商阿波羅電子公司（NEXTBASE）的總經理 Robert 冒著風險找上我協助檢視已預定量產時程的隨身 DVD 播放器，原本功能模型已完成且即將開模，但 Robert 對於阿波羅從玩具領域初跨入消費電子領域是又期待、又怕失敗，堅持一定要讓我先看過再說。當我端詳後不得不鄭重建議要「重新設計」以提昇質感，在他們的高度期待下，我以最快的速度重新做了設計大調整。除了側邊弧形

以視覺減厚外並用了 4mm 鋁片當面板裝飾,並引介了做金屬沖壓加工的台商好友濱川工業緊急協助加工並提供材料。

很幸運地,這個產品的規格及外觀質感造成市場轟動,半年內訂單就迅速飆升,不但每月超過六萬台訂單而且還持續加量,即使已經快速擴廠數倍也不足以應付。當時中國其他廠商爭相仿製,就台面上統計就有近三十家,一度還造成全中國 4.0 鋁材的大缺貨。如今,阿波羅早已建立新創品牌 NEXTBASE 的知名度了。設計的威力至此感受最為強烈!

後來隨著公司知名度而來吸引更多的品牌公司、甚至國外公司像是知名滑鼠品牌羅技(Logitech),為了佈局亞洲市場,也找上了我們。我們從二○一○年開始接觸,一直到二○一四年我們結束設計服務之後才沒有再接他們的案子。在合作期間,我們為羅技設計的一款針對亞洲市場的滑鼠還為他們創下了有史以來全球銷售量最高的紀錄。值得一提的是,我們還曾經針對亞洲市場以及中國市場替羅技做了一個使用者經驗的研究案。這個研究案除了去界定類似像是電玩玩家在使用滑鼠時手部移動的位置等使用著經驗外,另外還有一個很具前瞻性的研究是——研究未來 keyboard 的使用與型態,以及新科技和材料導入的可能。

做對的事

如果是對的公司、對的策略,有心想要從代工轉型為品牌經營者,設計就可能是業者起死回生的救命丹。二○○七年,上市公司天瀚科技找上大可意念,當時天瀚因為財務困境加上為了要給股東交待,必須在產品上力求突破,因此我們幫他設計了一款如手機大小的微型投影機,拿到了德國 iF 大獎後,再為它的第二代產品加入拍照的功能。

以此我們再一次做了顛覆，再定義了「投影機」。使用投影機的傳統簡報方式必須要扛一台筆記型電腦、外接電源和拉螢幕，但是透過這個創新的產品，投影機可以是輕巧行動簡報，甚至成為娛樂生活的口袋小物。另外，我們同時又設計出一款「拍攝鈕」，使用起來如同「扣板機」的槍型攝影機。這兩款破壞式創新讓天瀚在短短幾個月內銷售了二十萬台，股票也漲了三倍！其實，客戶的技術實力是一直存在的，然而透過設計團隊的能量發揮，找出取悅消費者的設計，就能翻轉企業的命運。

然而，如果企業以不道德的方式經營，我就寧可不賺這個錢。

有一次，客戶請我幫忙設計銷售到國外的園藝灑水器，我要求他們給我過去的舊產品，一到辦公室我就先拆開看看，卻在灑水頭發現鐵件的裝置，照理說鐵件怕水易生鏽，不應該有這樣的設計。沒想到業主吊兒郎當地回答：灑水頭是季節性使用的器具，消費者通常只用一陣子就放到倉庫，等到隔年發現壞了就會再買新的，這樣消費者才會再次上門買產品啊。我聽了很不以為然，這種作法不但占消費者便宜，而且每年都要消費者買灑水器是「很不環保」的行為，所以我很快地就決定終止合作關係。當我處在關鍵時刻——信仰，決定了我價值的選擇。

第一次跨越設計師的角色

我第一次跨越設計師的角色轉而扮演一個「橋樑」的角色，去協助產業升級或壯大、接軌到資本市場，是從一家叫做詰佑的公司合作設計「小提琴真空箱」（2005 iF Product Design Award VAM Violin Dry Box）開啟的。這家公司跟我合作了非常久的時間，從二〇〇四年一直

我們再一次做了顛覆，再定義了「投影機」。這款手機大小的微型投影機，
拿到了德國 iF 大獎。

使用起來如同「扣板機」的槍型攝影機。

我總把自己當作產品開發完成後的第一個使用者，在過程中不
斷檢視未來此產品是否吸引我注意、需要、想要、購買，便於
使用以及值得擁有。這個在母親節上市的「蛋糕盒」是我為了
台灣、為了自己的媽媽做的第一個設計，因此對我來說有不
一樣的意義。

它是一個可以重複利用的外包裝，上頭的提把是使用塑膠的雙
料射出（Double Injection）外觀就是兩個心，外面是一顆透
明的心包裹住另一顆紅色的心大心包小心，代表媽媽對子女的
包容，也帶進了符號的概念。

持續到我離開大可意念之後。詰佑本來是做 Kitchen 的東西，「小提琴真空箱」是他們轉進其他領域的第一步，隔年就獲得了得國 iF 獎項的肯定。二〇〇六年時「小提琴真空箱」更罕見地成為天下雜誌的封面故事報導。過去幾年在探究台灣設計力的主題當中，這項設計具有一種指標性的意義——代表非低廉的競爭、非大量生產的、訴求專業場域的設計時代的來臨。

在「小提琴真空箱」之後，因為掌握了對保存、對濕器控制的需求，隔年我們又利用真空的物理機制設計了另一項產品「真空防潮箱」（2006 iF Product Design Award VAM Dry Box）。它的內部有 5 個氣囊（air bag）在真空狀態的時候，會膨脹起來固定住放置在箱內的 3C 產品及其配件，「通用」於不同尺寸的產品及物件的保存。當時看到我的設計機制，詰佑的老闆嚇一大跳，覺得我「怎麼會想得到『這樣用』這個機制」！這項設計很快地也受到德國 iF 獎項的青睞與肯定。

記得有一次協助他們設計廚房系列真空罐，在已經確認圖面且模具即將完成之際，我不安地問起模具的鋼材……果然因為我的疏忽忘了標示，因此在「模仁」部分沒有使用能拋光成鏡面 NAK80。詰佑的總經理 Brady 一獲悉此事，二話不說直接拿起電話就要求模具廠全系列產品挖掉模仁而改用我所指定的新的鋼材。當時，我極為感動，廠商對設計的尊重莫過於此。

自此詰佑的商品力道逐漸變強、品項也變多了，四年後就開始面臨到資本市場的問題像是「要不要增資？」、「需要找其他更好的投資人嗎？」……當時我們替他們找到了宏碁的創辦人之一黃少華等投資了這

家公司，大部分的資金都是我替他找到的。就是從這個階段開始，我慢慢地有一種自覺──我的角色似乎開始轉變，我似乎已經不是一個單純的設計師了。

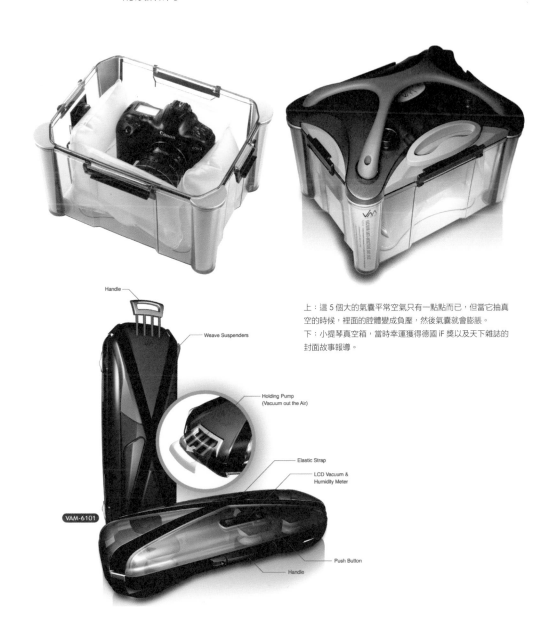

Handle

Weave Suspenders

Holding Pump
(Vacuum out the Air)

Elastic Strap

LCD Vacuum &
Humidity Meter

VAM-6101

Push Button

Handle

上：這 5 個大的氣囊平常空氣只有一點點而已，但當它抽真空的時候，裡面的腔體變成負壓，然後氣囊就會膨脹。
下：小提琴真空箱，當時幸運獲得德國 iF 獎以及天下雜誌的封面故事報導。

4 Awards ／ the World

二〇〇六年六月，工研院的李鍾熙院長在院內成立「開放式創新」
（Open Innovation）的團隊，當時工研院的協理許友耕先生從雜誌上
看到我率領團隊拿下年度三金獎的報導，便登門親訪，並積極居中牽線，
包括技術資源的釋放與授權，希望透過設計加值，將工研院研發的前瞻
技術接軌市場，邁向商品化。後來發展出團隊進駐工研院成立「未來技
術中心」的構想，這也是工研院首次邀請內部進駐的設計團隊。

李鍾熙院長是位追求創新的院長，他了解工研院所研發的前瞻技術
很有潛力，為了提高技術轉移和廠商投資的成果，他決定以設計力推動
「技術商品化」把工研院的科研成果變成實際應用的具體方案。當時我
評估業界未跟工研院買下技術的原因有兩個，第一是「看不懂技術的價
值」，第二是「看不到量產的誘因」。而設計團隊能做的，就是以創意
為前導，奠基技術整合、強化產業應用以具體演繹技術本身的商業價值。

我們和工研院的五年計劃中，另有一項具體目標是協助工研院每年拿下三座國際獎項，然而幾年的耕耘下來，我們所做的超乎客戶的期待——第一年就拿下了十項獎座。總結來看，我們成功開發超過上百項有市場性的創新專利及商品，除了使工研院成為台灣第一個拿下重要國際設計獎項 iF 獎的國家級公法人研發單位，四年合作期間也拿下十四座國際設計獎，包括 iF 七座、Red Dot 六座、IDEA 一座。

　　回想二〇〇六這一年發生了很多事，這一年大可意念引進了新股東，我擔任設計總監一職。有一天台灣創意中心的艾組長引薦一位設計界的人才「簡大為」，履歷上寫著「普立爾相機大廠的設計經理」。雖然我剛拿到國際設計三金獎，也獲得媒體關注和新股東的資金挹注，但是我很清楚，以大可意念這樣的獨立設計公司，是無法端出科技大廠的薪資福利招攬大將，所以請艾組長代我婉拒這位人才。

　　幾個月後，我從德國漢諾威拿金獎回國，收到了一封電子郵件和照片，是這位「簡大為」寄來的！照片是他在德國 iF 現場和我的金獎作品（LUXO 自行車燈）的合照，信中提到，在這麼盛大的國際設計競賽中，看到來自台灣的金獎作品，非常感動也與有榮焉。

全才的不足

　　當時，我已經在國際設計獎項征戰多次，試著挑戰國際的標準與關注，很瞭解他所說的感動，不是單純的榮耀，而是終於被世界看見的恩寵。於是，我似乎沒有拒絕他的理由。安排見面談了不久，立刻邀攬他成為大可意念的一員，並思考著他是領軍大可意念首次進駐公法人的不二人選。

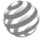

reddot design award
best of the best 2011

德國 Red Dot 設計金獎「風力發電自行車燈」（Wind-Power Bicycle Lamp）

product design
award 2006

iF 國際論壇設計金獎「LUXO 自行車燈」（Luxo Bicycle Light）

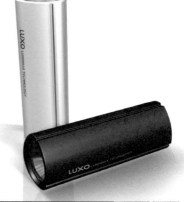

INTERNATIONAL DESIGN
EXCELLENCE AWARDS '14
GOLD

美國 IDEA 設計獎「似水年華－安全圍籬」（Construction Fence）

在工研院緊湊的時程表下，簡大為不得不放棄豐厚年終獎金以及普立爾併入鴻海集團的三年合約金。要放棄這麼多，足見大為的理想性格濃厚。我事後才得知，大為早先曾因職涯規劃，為脫離科技製造廠「in-house」設計團隊的「舒適圈」，在離開普立爾前還曾留職停薪到舊金山的設計公司學習與工作半年，本來預計下一步要去紐約、首爾，或到中國的歐洲設計公司接受更高的挑戰。沒想到，他最後選擇留在台灣的大可意念，這個決定令我受寵若驚。

大為曾跟我分享過往在國外設計公司的這段經歷。他觀察到台灣設計師的設計技法和完稿能力在國外設計師眼中是非常厲害的！因為國外設計業的每一個環節都有專業人員執行，但台灣設計師長期被要求「全才」幾乎要什麼都會。他認為，如果真的要談比不上老外的，應該是台灣本土設計師在消費者行為的關注不足，而國外設計公司卻把消費者前端的研究視為非常關鍵的領域，投資很多、討論也很徹底。

技術力與執行力

工研院的許多前瞻技術在我們眼中就像璞玉。大可意念由簡大為領導數名設計師，進駐新竹本部，展開科研工程師與工業設計師的朝夕合作，把這些璞玉雕琢為具有「賣相」的寶石。第一年內，雙方陸續完成二十多項創新的產品，包括了薄型喇叭、LED 燈具、輕型電動車⋯⋯等，其中「氣墊磅秤」這項更拿到了二〇〇八年 Red Dot 雙金的獎項，以「甜甜圈氣墊秤」（BI-001 Bubble Infant Scale）、「可捲式氣墊秤」（Air Cushioned Infant Scale）命名的設計產品，分別拿下 Red Dot 的休閒生活類、醫藥健康類的首獎，它們是運用工研院電力驅動和量測感應的技術所研發的姐妹作品。

這是全球設計師唯一同年榮獲德國 Red Dot 設計雙金獎的記錄，沒有工研院作為技術的強力後盾，我是做不到的。

說起「甜甜圈氣墊秤」這項產品，是一位外籍護理人員給我的啟發。發想產品的五年前，大可意念的客戶啟德電子在國外參展時，遇到一名英國護理人員問道：「你們有設計攜帶式的體重計，可以摺疊放在醫護包或口袋，方便我們做居家訪視時使用嗎？」之後幾年即使工作再繁忙，我一直無法不把這件事放在心上。

當我們團隊進駐工研院後，我立刻找院內量測技術發展中心合作，當時離 iF 報名截止日期不到三個月的時間，我趕緊帶著構想的草圖和中心的工程師團隊討論了一個多小時，就決定展開參賽前緊鑼密鼓的工作。在這短短兩個月內，量測中心基於我所提出的外觀設計，尋找適合的材料、充氣方式、零件微小化等，而精準的量測、嬰兒躺臥舒適度及體積大小都必須具備，在所有的團隊夜以繼日不斷地實驗與嘗試下，終於滿足了我這次的設計所衍生的作品及設計概念。

李鍾熙院長曾在媒體上說「謝榮雅讓專利有了新生命！」而我認為李鍾熙院長能夠找到我們，放手讓我們去嘗試與運用工研院的資源，才是化不可能為可能的重要推手。

大可意念自二〇〇七年十二月決定和工研院參加德國 Red Dot 的競賽到隔年一月底交件，不過一個月的倉促準備就贏得兩項金獎，我內心直呼幸運。我在展場上發現許多即便是未得獎就令我折服的作品，而競賽中常勝軍大廠的得獎作品亦讓我震懾不已。就醫療健康類的獎項來

台灣設計師長期被要求「全才」，幾乎要什麼都會。

如果我們沒有足夠的破壞力、創新力，以及無畏的勇氣，加上上帝給我們足夠的好運，怎能獲得金獎？

說，我們要挑戰的對手是像西門子、奇異集團這些超級大廠，他們擁有多不勝數的人才與資金等資源，如果我們沒有足夠的破壞力、創新力以及無畏的勇氣，加上上帝給我們足夠的恩典，怎能獲得金獎？每每念及此，就會深覺台灣的創新力還未火力全開！若是有更完整的配套措施來整合更多產業的力量，台灣的產業應該在國際間更有威力。

另一方面，表面上看似工研院和大可意念在短短一個多月的準備參賽就拿到雙金。但換個角度想，雙方其實花了好幾年在準備金獎的到來。這些材質和技術是工研院眾多博士級的研發人員的結晶、與業界互相努力產出的專業與經驗值；而這個概念則是我醞釀多年的想法。因此，靈感和幸運都不是剎那獲得的，而是累積已久、等待找到一個迸出火花的機會罷了。

許多媒體善意報導我「個人」至今獲得多少國際設計獎，但是嚴格定義來說，除了二○○六年的三金獎，是我個人為客戶全權設計執行的，自二○○八年起在國際獲得的設計獎項應是屬於我的團隊和合作的法人的團隊成就，我雖擔任發想與點火的創意指導工作，但是許多執行與整合都是我專業的團隊所負責。

我的團隊有拿金獎的執行力，這代表公司的能量又更上一層樓了。我的前進路徑是個人→團隊→公司化→控股公司，並發展成商業平台和社會企業，我從來不曾寄望要成為很厲害的「誰」。這也說明了，我為什麼即使生活過得這麼勞碌，還持續保持熱血，答案很簡單，只因為「我是一個堅信設計可以改變世界的癡人」。

reddot design award
best of the best 2011

二〇〇八年德國紅點雙金獎，是全球設計師唯一同年榮獲德國紅點設計雙金獎
的記錄，沒有工研院作為技術的強力後盾，我是做不到的。

「甜甜圈氣墊秤」（BI-001 Bubble Infant Scale）拿下 Red Dot 休閒生活類的首獎。

可捲式氣墊秤（Air Cushioned Infant Scale）拿下 Red Dot 醫藥健康類的首獎。

追求共好

　　與公法人的合作模式，一直延續到我離開大可意念，再在奇想創造和夥伴們與客戶持續發展的一種模式。二〇一〇年我協助工研院成立「科技美學」（Deconology）聯盟，推廣以創意美學加值科技的作法，這股能量與台灣產業的創價效應有如開枝散葉一般，其他國家級研發法人單位如紡織所、金屬中心、塑膠中心也紛紛以此為典範經驗和其它設計團隊展開合作。

　　二〇一一年我們分別以「超輕量複合材扳手」（Ultra-light multi-material wrench）拿下 Red Dot 金獎，「布花園」（Fabric Garden）則拿下 iF 金獎。這兩個獎項分別是和台灣金屬工業發展中心（超輕量複合材扳手），以及台灣紡織技術研究所（布花園）的先進技術和材質合作的成果。在過去，台灣從「技術研發」到「產業應用」有很大的鴻溝，但是透過這些合作成功的經驗說明了創意和設計確實能引導台灣的技術政策一個可行的方向。

　　以布花園來說，透過和紡研所的合作，我們開發複合的技術和應用，讓這種綠色模組化得以普遍。它是 3D 立體雙曲面織物，這種模組可提供內部的供水系統定時灌溉，適用居家小型農場，或是都會中的大面積的綠色牆面外觀，絕對是未來人類對建築空間的需要與想要。例如在花博夢想館‧幾米劇場中的大片綠牆，就是採用這個布花園的技術。

「想不到可以這樣用」可以解決非常多的實際問題。

　　我們這次設計最大的「破壞」，就是把紡織品導入公共空間的環保應用，以及使用「綠色模組」帶動輕鬆裝卸和重複使用，並整合出從植栽到灌溉的生

態系（Ecosystem）。我分析這些設計會受到國際肯定並非是這些產品的應用有多神，而是因為「想不到可以這樣用」就可以解決非常多的實際問題。

我和公法人合作時，特別能發揮長處，只要是追求大愛與共好的人類生活，就能讓我維持青春激越，想像著更多、更棒的設計拯救這個世界的不完美。

不過除了設計領域外，私下的我卻是另外一種形象，很多情況下我很害羞、膽怯，能不說話就不說話。我在家總是寡言和恍神，迷路、忘記繳水電費也是常有的事。我也經常搞不清楚自己到底吃過飯了沒，是一個「經常忘我的鴨子」。然而，只要一著眼於公共利益，我就全身充滿動能，立刻切換到「設計模式的謝榮雅」，就會變身為一個無所不談、無所畏懼的謝榮雅。

拿到人生第一個國際三金獎時，黃柏溥和我連絡，百忙之中開車來台中來找我。我把報紙上對我拿到三金的整版報導剪下來，在空白處寫下一些感性的話送給他，大意是說「在這個榮耀的時刻，我的心裡永遠記得他的位置。」吃完飯後我問他，「當時我什麼條件都沒有、又非本科系，你為什麼願意用我？」

他笑著說對我說：「如果不用你，我就不是黃柏溥了。」

他是引領我走入工業設計的導師，如果當年沒有黃柏溥出現在我人生的關鍵時刻，我的機會又會在哪裡呢？

二〇一一年我獲得人生第二個國際三金獎。

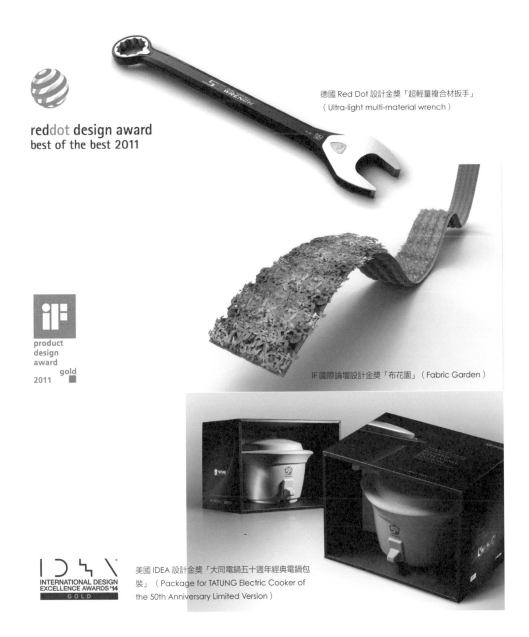

reddot design award
best of the best 2011

德國 Red Dot 設計金獎「超輕量複合材扳手」
（Ultra-light multi-material wrench）

iF
product
design
award gold
2011

IF 國際論壇設計金獎「布花園」（Fabric Garden）

IDEA
INTERNATIONAL DESIGN
EXCELLENCE AWARDS '14
GOLD

美國 IDEA 設計金獎「大同電鍋五十週年經典電鍋包
裝」（Package for TATUNG Electric Cooker of
the 50th Anniversary Limited Version）

創業的過程就是學習的過程,當自我被踩痛的時候,就是反省與再出發的機會。

5 Duck

　　由於名字中的「雅」字,讓我過去總被冠上「鴨子」的綽號,因此我的英文名字也就取作了「Duck」(鴨子)。「大可意念」是我創立的第一家公司的名稱,而「大可」也就是我的英文名字的譯音。

　　離開宏碁、南下台中後,我先落腳於崇德路,後來才在台中的精明一街附近,以兩、三千元分租了一家裱畫店的二樓,開始了我的工作室生涯。我的床邊就是圖桌,三坪的空間沒有冷氣,夏天常邊淌著汗邊畫圖,就這樣展開我的事業。我的第一任房東從事多年貿易,所以就請他代管我工作室的財務,還擁有我工作室五成股權。在那一年多裡,有這位房東兼股東還兼帳房,讓我只要衝刺設計工作就好,無後顧之憂。

　　兩年後,我在台中北屯的社區買了房子,並在同社區租了一戶當工作室,直到我在二○○六年拿到三金獎,國內外媒體才先後來採訪我這間位在社區內的「住宅」,當時鄰居們也紛紛出門探個究竟。事實上,

自搬家以來，大可沒有招牌、電鈴，室內裝潢又是黑漆漆一片，附近住戶都不曉得我們在從事哪一行、也不敢多問，這次得獎後，雜沓的人群才終於為他們解惑了。

這時候，我首次意識到公司必須要擴充，否則會遇到各種瓶頸。此外，也應要有公司化的經營規格，因此我表明要介入財務並理清股權問題，此時的他剛好也想要退休移轉⋯⋯這時，我才發現股權的組成早已變化！當我看到公司登記文件時非常懊悔，在他擔任我股東的這十年來，我都不曾聞問只管設計，長期缺乏控管的財務問題正式浮上檯面；還有部分的股權在他親朋好友手上，想買回股權這件事變得非常棘手。這對當時設計師性格濃厚、經營管理觀念薄弱的我是一大打擊，因為自己個人的財務也一團亂，已經沒有能力把這些股權再買回來了！

捨・得

好在，後來有位台中傳統製造業的謝董事長透過媒體認識了我，願意幫忙我處理股權、重整財務問題，協調的結果是，他拿五一％的股權，我拿四九％股權。我很感謝他讓大可意念的股權變得更單純，讓我得以在三金的後續效應下，更全力衝刺國際競賽和客戶的需求。此外，大可意念終於脫離了社區住宅辦公室的形象，在謝董事長的安排下，搬遷到他買下的北屯三光巷獨棟別墅發展。

但是，我又繼續犯同樣的錯誤，埋首在設計工作裡，把財務全權交給「股東」處理，我在公司只掛設計總監醉心著「設計」和「創意」，不必也不能完全掌握公司的財務與管理工作。然而接下來的兩三年，一

些問題卻不斷發生累積，我卻沒有權責去處理這些問題，最後只好不捨地離開以自己之名所創立的公司。

「沒關係，獎座再拿就可以了。」

為了好聚好散，我放棄了在大可意念的智慧財產，包括在那段時間嘔心瀝血所奪下的獎座，內心一度頗為掙扎與不甘。在一次死忠夥伴們重聚宣誓重起爐灶類似「誓師大會」的場合裡，簡大為感性卻淡然地說：「沒關係，獎座再拿就可以了。」這一句話就像是醍醐灌頂，我釋懷了。而團隊的毅力也不負期望，奇想創造在二〇一一年再次獲得國際設計三金獎。

我的好友學學文創董事長徐莉玲當時也給我打氣說：「你在哪裡，大可就在哪裡。」她要我重新出發，別再執著過往的是非，天地無限寬廣。

必須的代價

那段期間，正逢全球金融風暴低谷，一波又一波，世界經濟深不見底。最壞的時機，卻也是反省與檢討的最佳時機，而我對這次離開大可意念的經驗中，有幾項重新的學習的省思。

我是否找到對的股東？

識人這件事並不容易，我在初次和客戶見面時，對於辨識是否為「對的客戶」有一定的敏感，如果客戶口口聲聲想要找我們打造品牌，但是自己卻繫著廉價仿冒的領帶；或是希望我們團隊去「抄」國際品牌的產品，再稍微「設計」一下……等諸類情形，他就不是我們的客戶。但是，股東該怎麼挑？

我有一天終於體認到，以謝董事長的代工製造公司年營業額都超過像 IDEO 這樣世界級的設計公司，要說服他投資的獨立設計公司需要用哪種管理模式和獲利模式，是本質上的巨大鴻溝。畢竟，這和他的成功經驗值差很遠。就算換了另一位來自於製造業的股東，難道不會有類似的思維嗎？所以，就會衍生了下個問題⋯⋯

我是否需要找股東？

大部分的設計師都比較我執，有個人的想法、創意和才華尋求表現，比較不願意與他人妥協，也因此才有許多素人設計工作室的型態。但是，我並不想退回工作室的型態，一是因為我不想單純死抱著屬於個人的智財，只做個性化或文創品牌。長遠而言，我希望我的公司能在公有化的過程，接軌資本市場。所以，我仍不後悔找股東當合作夥伴的決定。

回頭檢討，我還是感謝第一位合夥人曾幫我處理小工作室瑣碎的庶務，至少在準備三金獎的這段時間，他容忍我花錢去參加三金獎以及增加人事成本上的開銷，我們才能擴大為十個人的規模。第二位合夥人也讓公司有較多的財務餘裕，擴張到了四十人的規模，不論是管理、知識化或設計品質都更上了一層樓。

我是一個成功的經營者嗎？

或許很多設計師和我一樣，我們的通病是希望能夠專心做設計、讓客戶滿意，舉凡行政、財務、總務工作都期待他人幫我們解決，因為這都是些「瑣事」，最好是一刀劃下切給別人做，別來煩我做設計。

但這樣做將產生一個很弔詭的問題，我明明掌舵公司最核心的設計業務，熟悉接案所需要付出的成本與獲利，卻無能也無權去管理公司的財務，這不是本質矛盾嗎？推究下來，難道不是因為自己懶惰，而縱容別人來主導公司的盈虧嗎？我以為把人才找進來、和客戶充分溝通就可以讓公司賺錢，但其實公司的經營和管理才是一間公司的營運核心，我是必須為此負責的，不能以我要專心創作或投入設計為名而置身事外！

我很懂得和客戶交流和溝通，不但有把握可以提供對價的服務品質，甚至很自信地保證物超所值的服務，提供從上游到下游的產業鏈價值給對方。但是和股東對應的這塊，我顯然很「肉腳」，彼此從未具體提出「我要什麼」，也沒認真問對方「你要什麼」，然後大家都太天真地期待，以為只要「你做你的設計，我做我的帳」從此以後彼此都能擁有想要的事業版圖。

有痛就有成長。事後我和團隊再度整合奇想創造時，就決定改寫過去的錯誤。現在的我，不但自己掌握公司的財務與獲利情形，而且可以貫徹執行我認為設計師應該要有的工作環境與條件、也尊重創意空間與自由表現舞台。而我們也順利引進不同的資源和創業家為策略夥伴並持續和國內創投業者接觸，更順利接軌健康的資本市場。為了做到這些目標，奇想創造成立之初的財務工程，就採用了每年財簽的標準會計作業的規格水準。

這些角度和觀點，是我離開大可意念痛過之後的想法，希望對於預計或正在創業的設計師有參考的意義。有些人為因素並不是個案，而是會普遍在許多創業故事中找到的共通點，所以從每一個故事中理解如何挑選創業夥伴、正視產業差異和經營觀點，就會看見自己的不足與盲點，前方的路就更清晰美好了。

　　創業，絕對是設計工作者可以徹底執行創意的過程。設計創業要成功，也不是只有「產品好」這件事情要關注而已，還要兼顧股權結構、股東關係、經營管理、團隊建構、品牌精神、企業文化等不同面向。創業的代價也許很高，但絕對是很棒的，前提是：如果你像我，希望這個世界因此不一樣。

二〇〇七年十月，我原創辦的大可意念從之前的舊公寓搬到台中北屯區的三光巷一棟有歷史味道的獨棟老別墅，創業十多年，這是第一次有招牌。

Chapter 3　本質

3

台灣的品牌過去沒有能見度,必須
靠很多方式被世界看見,得獎只是
其中之一。我們投入全面設計,讓
國際看見台灣的製造力和創新力。

1 全面設計

　　二○○九年,我離開大可意念前,承接了一個具有代表性的「服務
設計」。統一超商當時積極擴展一項賺錢的生意 City Café,因各店的
空間環境不同與商圈訴求與特殊需求各異,現有的固定木製櫃體無法滿
足迅速展店的需要。在統一超商委託我們團隊前,已找過日本的空間設
計公司和台灣大型廣告公司規畫進行,可惜統一超商一直不滿意,最後
找上我們做服務設計。

什麼是「服務設計」?

　　狹義的設計,是指在產品的外觀和功能上透過以簡馭繁的設計讓使
用經驗更美好,加上在製造與行銷方面獲得最佳的化結果。相較而言,
「服務設計」所訴求的不僅是產品的改變,而是著重服務本身的重新規

把公司的單一物件押注在某個可能會火紅的產品，無法建立一個能帶給顧客的全面體驗以及高價值感的創造。

畫例如使用者在諮詢或消費的過程中，透過服務動線、進行流程、空間規畫、互動方式，甚至細微到引導及對話技巧的改變，獲得順暢而美好的體驗，服務提供者也提升了商業收益及品牌價值。

設計思考精神

當我們接手 City Café 的設計案後立即進行觀察、訪談與記錄，我們的團隊在不同的時間點，從客戶進門、眼光搜尋、點飲料、拿飲料、找錢與等待行為中，同步觀察店員服務顧客的步驟與細節，並大量和店員討論工作上的流程。

最後，我們提供給客戶三項主要的設計：

一、原先配合冷熱飲和飲品的不同而發展了七種紙杯／杯蓋。為了讓櫃體有更多的臨時庫存空間，以及提升店員服務的效率，我們在材質上調整，把杯種限定為四種，解決「服務效能和儲存空間」的問題。

二、原先木製的固定櫃體不但成本高，遷店時也不能配合新店空間使用。我們改為成本較低的金屬櫃體，不但可靈活拆卸、組合、調整，而且還可因應活動或節慶商品販促陳列的需要而改變。

三、新的櫃體設計輔以有效率的服務台面，包括商品展示和商訊露出，減少了消費者等待時的不耐，同時刺激更多消費的機會。

我們團隊過去的經驗多以工業設計為主，服務的對象多是製造業主，City Café 的案子讓我們深入台灣服務業的思維與規畫，也延伸到

後來的台中 LUMI+ 旅店、泰山仙草南路甜品門市通路等服務業，有更多服務設計的提案與實踐。

在奇想創造，我們不只是關注台灣在工業設計的單一產品甚至單一領域，我們見識到許多打著品牌經營的大型企業卻只專注在產品的開發設計，或把公司的資源押注在某一可能會火紅的單一物件，但這麼做無法做出一個能帶給顧客的全面體驗以及高價值感的創造。我更關注的是，台灣的企業是否跳脫普遍的、代工思維的既定規格，符合設計思考（design thinking）的精神。在 City Café 案例，我們就是依照奇想自創的「創新研發 G 流程」進行的。

就在 City Café 結案不久後，我辭去在大可意念的設計總監工作，然而先我離職的幾位夥伴已分別在新竹和台中另起爐灶。有一回，這些設計夥伴把我約到台中的水相餐廳，其中簡大為告訴我：「Duck，我們早就在等你組成新公司了，我已經先把公司名稱取好，你的股權也預留好了。」當下我感動地說不出話來。

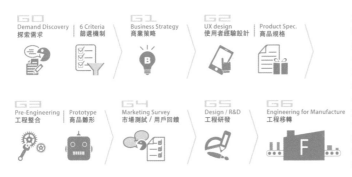

顛覆傳統以「產品」為導向的開發流程，奇想創造秉持「設計思考」理念，獨創以「需求」為導向的創新 G 流程。在（G0）概念階段形成，透過廣泛的生活形態、商業市場與技術情報資訊的搜羅、觀察與分析，提出創新的概念，而後透過六大指標評價的篩選機制，選定最適宜的技術及商品概念，明確定義其商業策略 (G1)，接著輔以使用者經驗設計手法 (G2)，詳細描繪出消費者體驗路線、使用情境與操作流程、介面；此過程是品牌化過程最重要的階段。

是的，我們重新開始。

在二○一○年，奇想創造群就這樣誕生了，透過好友徐莉玲積極串連資源，奇想創造群與實聯奇想光源合併為「奇想創造事業股份有限公司」（GIXIA Group Co.）由我擔任奇想創造董事長兼執行長、簡大為擔任總經理，以設計創投、品牌顧問服務、創新商模等思維和作法為主要營運方向。再次創業，我更加戰戰兢兢，很幸運地，好的案子一直進來。

簡大為果真能預測未來，他曾說服我放棄過去的獎牌另起爐灶，而成立奇想創造之後，我們團隊果然像他所說「國際獎項再拿就有了」。二○一一年是我們最受到外界矚目的一年，因為我們在國際設計競賽中摘下三金，不但追上二○○六年寫下的紀錄，亦打破華人設計的世界紀錄。二○一一年我們再度拿下 IDEA 金獎，創下美國 IDEA 設計金獎史上唯一兩座華人得獎記錄，很榮幸的，這兩座都是我們的團隊所拿下。

得獎之後，我的同仁提醒我說「Duck 你知道嗎？你是史上全球設計師個人三金兩度獲得的設計師。」他指的是二○○六年、二○一一年這兩年。是的，我做到了、我們做到了。台灣的創新力讓這一切得以實現，如果我有生之年可以榮耀台灣一次、兩次或更多次……如果我可以，我很願意。

二○一二年是很關鍵的一年，奇想團隊晉升為亞洲唯一 iF 全球百大的獨立設計團隊（排名第七十六）且於同年推出自有品牌。而在二○一三年的評鑑中，奇想已經爬升至全球第五十二位。

或許有些讀者不太瞭解「獨立設計團隊」跟一般的企業設計團隊的差異。所謂企業內部的設計部門，只專注在符合公司發展策略的產品和服務的領域，所有的資源來自於公司。像奇想這樣可以接受各種客戶的委託，完成客戶不同的設計需求，其資源更少，挑戰相對更高。

利潤與創新

從我創業之後，之所以能夠屢屢獲得很多獎項，原因之一是我很挑客戶。我要求客戶必須具備核心競爭力和投入打造品牌的決心，企業主也要認同「全面設計」（comprehensive design）讓品牌新生、扭轉企業的命運，一切的合作才有可能。如果業主嘴裡說要打造品牌，卻打廉價領帶或拿著山寨版名牌公事包，或雖然知道自己的核心競爭力，卻遲遲不肯給關鍵人才參與決策的機會，那我就知道這是錯的客戶。當然，隨著自己的經驗和實績逐漸地爭取到話語權和策略高度，也更能吸引到對的企業夥伴和取得主導權了。

每一次面對跟客戶溝通的內容與挑戰，我經常看見台商發展與轉型的縮影。「創新」是台商全球化不得不做、否則就被淘汰的不歸路。但是，很多台商對把好不容易賺來的一點代工利潤，吐出來研發新技術或燒錢做品牌，總是十分天人交戰！然而，如果沒有決心和勇氣，寧可滿足於現狀、撐過一時，「不創新」將付出極高的代價，恐怕無人倖免！

現奇想創造（GIXIA Group）的基地位於新竹竹北。

此為二〇一三年及二〇一四年奇想創造（GIXIA Group）榮登 If 全球百大設計團隊的年鑑報導。

這幾年我發現到被奇想的服務模式威脅到的並不是其他的設計公司，而是顧問公司、廣告公司或是技術研發法人。相對而言，我們是不知何時冒出來的，同樣能做策略、診斷、田野調查、服務設計、技術授權甚至設計思考的觀念教育，也擁有產品、空間、視覺和品牌規劃設計的基本功。

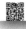
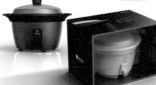

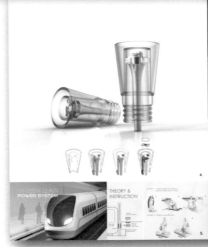
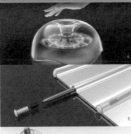
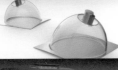
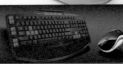

3

奇想創造除了為客戶設計產品和服務流程外，也打造自有品牌。透過產品的演繹，客戶能更了解我們破壞式創新的能量。

2 夢想生活實驗室

　　奇想創造團隊向來自詡為「夢想生活實驗室」，除了為客戶設計產品和服務流程，也做自有品牌，奇想鮮解凍、奇想奶油刀、互動感應燭光……等設計商品因此孕育而生。我們對未來生活的想像非常多元，在多次的研擬和討論下，鎖定以「廚房」做為創意探索的起點。

綠色設計：奇想鮮解凍、奇想奶油刀

　　「奇想鮮解凍」是奇想自有品牌跨足生活型態商品初試啼聲的作品。「烹調與輕料理」已經成為現代居家生活的重心，從傳統主婦照顧家人三餐的廚房，轉變為單身者或全家生活樂趣的空間，所以我們瞄準現代廚房的需求做設計開發。以往解凍方法多採用清水沖泡或靜置室溫下慢慢解凍，容易造成食材的二次污染。若使用微波爐，則需要使用電力，操作過程中也常會有解凍不均、破壞營養的疑慮。因此我們試想，有任何的創新的解凍方法解決這些問題嗎？

破立 / 本質

「永續設計」一直是我設計生涯中的雋永主題，我思考是否不需要任何電力，就可快速解凍？這個破壞式創新的答案，早就存在台灣產業的技術中！

這塊解凍板採用 CPU 的散熱材料，內層嵌有三個導熱銅管，表面設計波浪狀的散熱鰭片，運用高傳導的鋁合金材料，迅速地把溫度從某端傳到另一端，加快跟空氣熱交換的速度。這些技術是採用國內半導體的高效率熱傳導技術，以及自行車工業常用的「鋁擠型*」製造工藝。為了讓使用者可以善加利用空間，這個產品設計成解凍板和切菜板兩種功能複合的產品。

這塊解凍板採用 CPU 的散熱材料，內層嵌有三個導熱銅管，表面設計波浪狀的散熱鰭片，運用和高傳導的鋁合金的材料，迅速地把溫度從某端傳到另一端，加快跟空氣熱交換的速度。

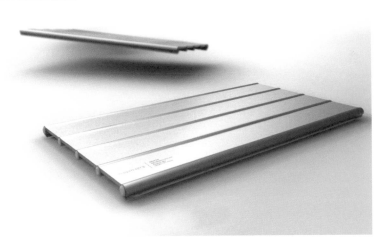

* 「鋁擠」就是將鋁錠（加工後合金原料）在 5～600 度左右的可塑溫度下擠製而成。

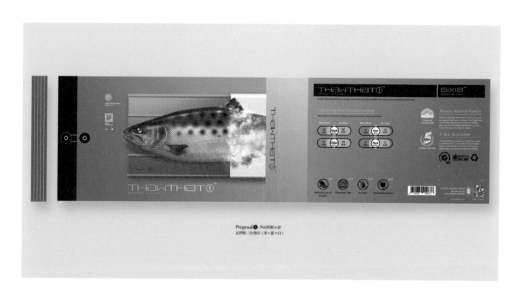

Proposal ➋ 多面模擬小圖
瓦楞紙,三色價印 (黑+藍+白)

二〇一三年奇想鮮解凍國際版包裝
「THAWTHAT！Package」,也獲得
iF 包裝設計獎項。

我不喜歡太多的物件的組合,就算是工
業設計,用的材料也要很精簡,非得要
用到才用。這個概念會延續到包裝——
單一材料的設計——我希望它的緩衝本
身就是外包裝的材料。所以從側面就可
以看到層層疊疊的瓦楞紙,外包裝全部
都使用瓦楞紙。印刷則是用大豆油墨。
顏色也是精簡的,可以看到很基礎的,
銀白跟黑色兩種,完全呼應了解凍板的
設計裡想。

以科技廚房實現對未來的想像，整合台灣製
造能量和技術的產品，在「奇想生活」成立
後正快速開展。

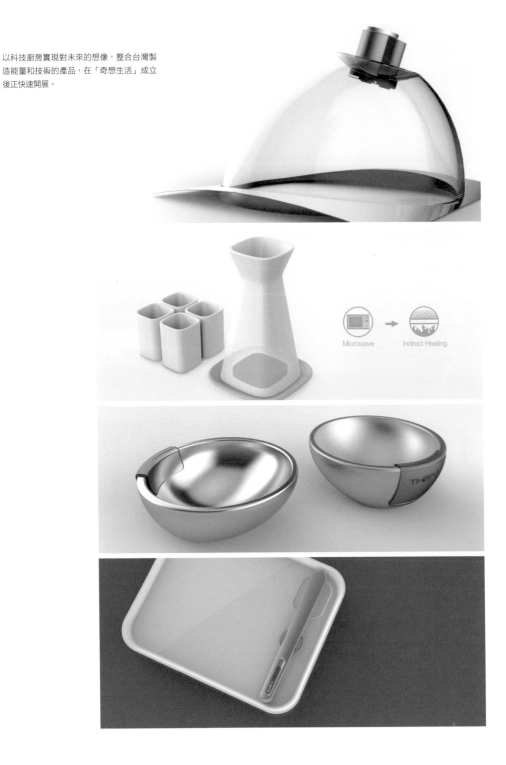

Microwave → Indirect Heating

台灣從傳統製造到科技製造所開發的材料、技術、元件、工法等就像一座寶山。我們本只是一家沒有資本背景、獨立的設計公司，也遠遠不及許多

上市櫃公司擁有的資源，我們尚能堅持破壞式創新及開發自有產品，那麼更多比我們更有資源的企業更可以做到，只要有決心「做對的事」！

「THAT！」品牌在芝加哥展的成功，除了感謝設計與開發團隊之外，幕後重要功臣就是現任「THAT！」品牌執行長邱璽，他原本服務於外商集團擔任總經理，是我們設計服務的客戶。二〇一二年我們正籌備發展廚房自有品牌時，請教了他的意見，並告知我們想結合台灣技術力與設計力進軍國際的想法，順口半開了玩笑希望他能加入，沒想到只因和我們有共同的品牌夢與信念，他沒有太多思考竟答應了！除了放棄了原本優渥的待遇，甚至許多時候都自掏腰包協助業務推展，他在國際生活用品通路的人脈與資源，讓「THAT！」品牌得以迅速接軌、打開國際市場，跨出了重要的一步。

奇想鮮解凍推出後，奇想奶油刀也緊接著問世。奶油刀使用超效能導熱金屬，當使用者握著奶油刀，就能透過手的溫度迅速傳導到刀面，讓剛從冷藏取出、硬梆梆的冷凍奶油在幾秒鐘就能輕鬆切下、塗抹在吐司上。奇想很快也要推出冰淇淋挖勺「奇想樂冰勺」。

「解凍板」（Defrost Tray）這項產品則在二〇一二年獲得iF、Red Dot 設計獎項的肯定；二〇一三年奇想鮮解凍國際版包裝（THAWTHAT！Package）也獲得 iF 包裝設計獎項。團隊自有品牌的產品能夠獲得國際雙獎的肯定，我感到很欣慰。二〇一四年三月在美國芝加哥所舉辦的「國際家庭用品大展」，奇想創造以廚房用品品牌

「THAT！」系列進駐國際品牌展區，「奇想奶油刀」在上萬作品中奪得前十強，拿下「全球創新大獎」（Global Innovation Award），是唯一獲獎的台灣廠商。

可喜的是，「THAT！」品牌系列在這次大展中獲得國際買主的注目，我們也順利在這次展會遇到不錯的「親家」，在二〇一四年夏天把這個品牌給「嫁」出去了。在未來，奇想創造仍會繼續探索人類未來生活的需求，不排斥持續以各類型消費性品牌的「分割」（Spin-off）模式發展，同時以發展技術性品牌自居的控股公司自詡。

上：為二〇一四年美國芝加哥家用品展時獲得大會選出的「全球創新大獎獎座」。
下：奇想奶油刀使用超效能導熱金屬，當使用者握著奶油刀，就能透過手的溫度迅速傳導到刀面，讓剛從冷藏取出、硬梆梆的冷凍奶油在幾秒鐘就能輕鬆切下、抹在吐司上。

當我們開始掌握了一些導熱材料的特性，我們就在生活日常中找尋需求，這個樂冰勺就是從吃到飽餐融的用餐經驗來的。我們用了特殊的 PCM（相變化材料），把空氣裡的溫度直接導到手柄裡面，再用 IC 或 LED 中使用的散熱鰭片，把熱拉進一個一個的鰭片裡面，做相變化的熱交換。在外觀上特意設計成半透明，讓使用者可以看到裡面的鰭片，增加視覺體驗的樂趣。

「樂冰勺」邊緣有一圈刻意讓它的金屬外露，讓它很有效率的把冰淇淋融化，輕鬆讓冰淇淋挖進凹槽中就是漂亮的圓球。

科技設計：互動感應燭光

「互動感應燭光」則是奇想創造為台北二〇一一年台北世界設計大會所打造的科技設計產品。在名為「台北之夜」的閉幕活動中，許多中外與會人士浸潤在三千五百盞的電子燭光的氛圍，藉由彼此互動展現多種色彩妝點台北夜空。奇想創造的年輕設計師們，為了「互動」這項功能的精彩演繹，從溫度、訊息、角度等搭配各種感測元件不斷測試再測試，讓安全而環保的燭光得以臨場展現感動符碼。

這項產品可以在很多地方演繹。除了這個設計盛會外，亦可以在餐廳營造用餐、溫馨婚禮的浪漫氣氛，夜晚戶外的燈光設計、大型演唱會的燈光效果與音樂的互動……等，讓感覺提味、讓氣氛美好。

互動感應燭光還應用在《大紅帽與小野狼》電視偶像劇一幕，在基隆和平島海角樂園，告別牆上漾著九十九盞電子燭光呈現浪漫效果。夢田文創執行長蘇麗媚是勇於嘗試的製作人，一手造就奇想自有產品和夢田文創跨界合作的難得經驗。

非設計不可的理由？

其實我永遠都在找尋設計的極限，也許這就是我不斷地探尋「非設計不可的理由」的理由。例如用最少的材料、最精簡的零件，或是最小的體積、最少的耗能——甚至「不耗能」！這些「簡化」邏輯或許來自我早年程式設計的訓練，或我也許總是把它當作一次又一次的自我挑戰，醉心於突破時的快感。對他人而言的「綠色設計」，對我來說則是我「設計的本能」。

> 我永遠都在找尋設計的極限，也許這就是我不斷地探尋「非設計不可的理由」的理由。

然而，人造物畢竟不及神造物，回歸生命本質的感受才是真正觸動人心的。如果，一定要設計，那麼必須回推到需求導向的人本思考以及與大自然生生相息的永續訴求。因為所有的製造或多或少會對地球剝削，從製造過程的水電、排放的廢水和噪音、運送過程的耗油……等都不環保，唯有盡可能追求永續和循環，才能將污染減到最低。

我自小在鄉間生長，大自然和我的童年經驗緊密聯繫，我始終在珍惜地球資源的前提下來設計，我經常問業主「能不能不要設計？有非做不可的理由嗎？」業主聽到往往嚇一跳，以為我不想接案。其實我真正要表達的是，企業為求利潤而大刀闊斧，但問題關鍵也許在人才、也許是管理或財務、或者是公司發展策略，「產品」未必是真正答案。就算是產品也一定要從減法的角度來檢視設計。如果最終的解決方案是產品設計，那麼一定要千方百計找到非做不可的理由！若找不到意義，根本就不應該設計！

> 用最少的材料、最精簡的零件、或是最小的體積、最少的耗能──甚至「不耗能」！對他人而言的「綠色設計」，對我來說則是我「設計的本能」。

> 以杯子而言，消費者其實是「買一個喝水的方法」。同理，牆上的掛鉤也只是人們「買一個固定在牆上的方法」。

設計，從不設計開始？

品牌系統工程，是我們的核心之一。不論是自有品牌或是幫客戶設計產品，我們都堅持先破壞舊有思維，再回到如何創新，這也是我和團隊能夠在國際舞台拿下逾百座設計獎的原因。

假設我們要設計一個杯子，我們不會拿市面上所有漂亮的杯子放在一起看，只為了做不一樣的杯子。沒有製造杯子，就不會有生產、沒有污染、沒有運送、沒有打破的擔憂，這讓我們回到一種思考點：「為什麼我們要有杯子？」、「我們可以不要杯子嗎？」

若經過一番探求，結論是我們還是不能沒有杯子，接著就是回歸對杯子起心動念的需求為何？假設需要杯子是因為喝水需要容器，那麼再去想像，可以不需要喝水的容器嗎？如果會議室的天花板有飲水系統都掛滿吸管，我們舉起手，拉一下細管就喝得到水，那在會議室開會還需要水杯嗎？

「設計，從不設計開始」這是我奉行不渝的設計哲學。如果沒有回到這樣起心動念的討論，再怎麼設計，終將注定被框架在現有的思維，而無法進行破壞性創新，所以設計對我來說，就是「做最根本解決」的思考方式，做出來的東西就不只是不一樣而已了。以杯子而言，消費者其實是「買一個喝水的方法」。同理，牆上的掛鉤也只是人們「買一個東西放在牆上的方法」。

很多企業「in-house」的工業設計師企圖想要做破壞式創新，然而一般企業的決策很難超越創辦人或領導者的「天界」，因為雇用關係決定了設計師必須揣測上意和脾胃的關係，必須適度迎合老闆的價值觀和審美觀，慢慢地就形成了固定餵養老闆「安全選項」的壞習慣。

久而久之，公司產品被局限也就停滯了，領導者看膩了，歸咎設計師不求進步，卻沒想到問題癥結是領導階層的局限，公司的設計能量自然日漸萎縮，老闆成為公司追求創新的障礙。

要解決這個問題很簡單，只要老闆英明與時俱進，永遠有領先潮流的感知能力，或多授權給年輕人機會，或是延攬外部優秀的設計師給予企業新的活水，讓新的人才站在新的舞台，破壞式創新就能水到渠成。但是，大破大立談何容易？

企業的創新之所以難，就難在這裡。

3

3 NO.1 or Nobody

　　產業的設計是為了要獲利、永續經營，難道一定要靠「設計產品」來解決，有時問題其實是企業經營、行銷策略、品牌深度……。當我們收到客戶產品設計的委託時，會引導客戶回頭去看這些問題，如果客戶願意展開討論，給我們較長的時間去改變與驗證，我們團隊就能夠「下手更重」，甚至派駐人才到客戶公司機動因應，拿到年度數百萬元甚至到千萬元等級的設計合約。

　　這就是奇想創造主要進行的商業模式之一，為客戶顧問服務。我們要跟客戶端站在一起去體現讓它獲利賺錢、得到應有的價值。奇想創造的客戶顧問服務，包括參與研發、產品設計、流程設計、行銷規畫等。多年的經驗告訴我們，成效愈卓著的客戶通常是領導者敢「革自己的命」、願意犧牲眼前短期收益，脫胎換骨以取得未來競爭力。

當代轉型

從單純的視覺設計走到全面設計，是我從念書時就立下的創業目標。歷經蜜雪兒和宏碁的洗禮，更強化我對於製造後端、行銷最後一哩……每個環結的掌握。我經常跟客戶說，沒有辦法「只」做工業設計，因為光是這樣是無法保證會從產品上獲利的，跟大同合作就是一例。

奇想誕生不久，大同公司總經理林郭文艷找我們設計電鍋，但是我認為產品設計不是大同最迫切的，大同亟需改善的應是「體驗價值」！大同電鍋產品耐用雋永，但是新世代要認識大同，應該要從兩百多家通路上強化品牌開始。我從二〇一一年起擔任大同品牌總顧問，在二〇一二年打造了大同直營 3C 量販復南店為示範店點，從識別系統、店面形象、空間佈局、展示設計、商品歸類、動線規畫、員工訓練和服務流程等，打造大同公司通路系統。

創造全新形象，果然吸引到相當的業績。我們發現在這個示範店開幕後的三個月內，來店顧客的平均年齡降低了十歲！這代表什麼？這是年輕世代願意擁抱老店，讓這家企業繼續「回春」的契機。

直到有一天，林郭總經理拜託我除了品牌門市和服務系統的革新外，一定要幫忙設計五十周年的產品。我臨危受命在十七天內完成五十周年的大同電鍋限量款設計。這是限量販售九百九十九個紀念電鍋的企劃，整個鍋身顏色呈現高雅黑與神祕搖滾的色彩，包裝外觀則是以經典鍋的型體「塑型」作立體設計，我們團隊以獨創的「紙漿烙印技術」協助紙漿成型廠導入新設備和製程。

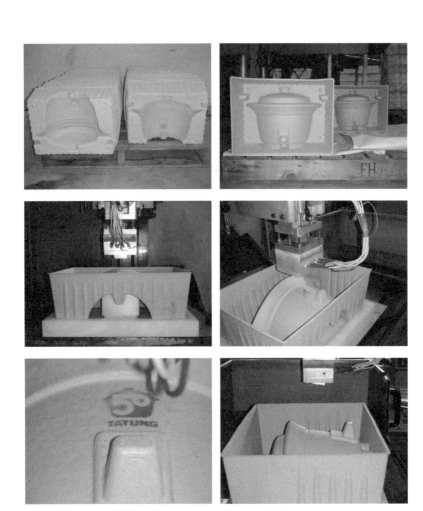

經典紀念款電鍋包裝採用環保紙漿製成，包裝的外觀以經典電鍋的形體塑型而成，兼顧緩衝的保護性與獨特的視覺張力。這款大同電鍋五十周年經典電鍋包裝（Package for TATUNG Electric Cooker of the 50th Anniversary Limited Version），很榮幸獲得二○一一年 IDEA 金獎、於二○一二年獲得日本「G-Mark Best 100」。

當消費者還未拆開電鍋包裝時，童年往事、留學記憶、還有媽媽的味道不斷湧現。而在拆開包裝當下，現代科技「PVD*」所呈現的金色鍋蓋的瑰麗喜氣，則是精品典藏的家電國貨代表。我們就是要讓這群曾經跟大同有感情的消費者，從購買、運送到拆箱使用的每一段，經驗到——台灣最有代表性的 MIT 家電品牌，以在地米食文化精神和台灣庶民生活的溫情記憶，從裡到外的重現既經典、又時尚的體驗。

這款大同電鍋五十周年經典電鍋包裝（Package for TATUNG Electric Cooker of the 50th Anniversary Limited Version），很榮幸獲得二〇一一年 IDEA 金獎。二〇一一年是豐收的一年，我的團隊在當年獲得 Red Dot 和 iF 設計金獎，加上這座獎讓我們再次蟬連年度設計三金獎，意義非凡。隔年，「大同電鍋五十周年經典紀念款」及「限量紀念款包裝」榮獲日本「G-Mark Best 100」獎項，再次肯定這個作品。台灣的品牌過去沒有能見度，必須靠很多方式被世界看見，大同是目前在國際上少數有能見度的台灣家電品牌，以設計展現了國際的競爭力。

二〇一一年底，在世界設計大展中，我力勸大同放棄「老老實實地把產品和設備排排站的擺放方式」，大同已經轉型為更年輕、更時尚、更科技的品牌，應利用現代投影科技的互動方式，甚至讓小朋友可以輕鬆地以「即席數位彩繪」的方式創作互動式體驗來認識大同電鍋。果然當次展場上，大同企業館受到各方的注目禮，也吸引主流媒體大幅報導。

二〇一四年，奇想創造極力促成大同與知名插畫家馬來貘的合作，協助設計了新款的「潮家電」，以網路一小時就完銷千台的實績再一次揭開大同家電品牌年輕化的序幕。

> 大同電鍋產品耐用雋永，但是新世代要認識大同，應該要從兩百多家通路強化品牌開始。

* PVD（Physical Vapor Deposition），中文意思是「物理氣相沉積」，是指在真空條件下，用物理的方法使材料沉積在被鍍工件上的薄膜製作技術。

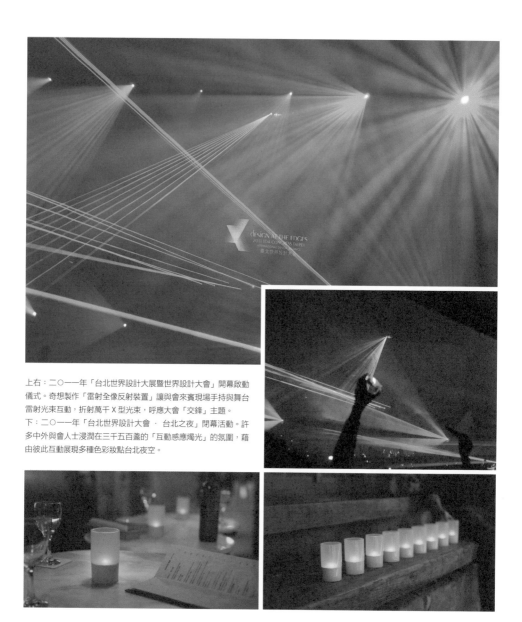

上右：二〇一一年「台北世界設計大展暨世界設計大會」開幕啟動儀式。奇想製作「雷射全像反射裝置」讓與會來賓現場手持與舞台雷射光束互動，折射萬千 X 型光束，呼應大會「交鋒」主題。

下：二〇一一年「台北世界設計大會 · 台北之夜」閉幕活動。許多中外與會人士浸潤在三千五百盞的「互動感應燭光」的氛圍，藉由彼此互動展現多種色彩妝點台北夜空。

二〇一一年底,在世界設計大展中,我力勸大同放棄「老老實實地把產品和設備排排站的擺放方式」,大同已經轉型為更年輕、更時尚、更科技的品牌,應利用現代投影科技的互動方式,甚至讓小朋友可以輕鬆地以「即席數位彩繪」的方式創作互動式體驗來認識大同電鍋。

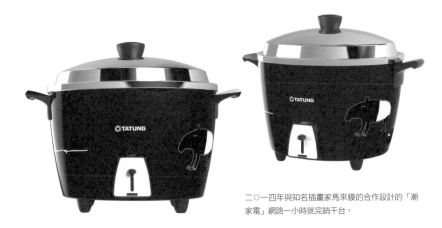

二〇一四年與知名插畫家馬來貘的合作設計的「潮家電」網路一小時就完銷千台。

在二○一四年七月的一個下午，我約了大同公司的林郭總經理在福華飯店喝下午茶。當時，我正計畫將奇想團隊大幅改組、轉型，並停止設計服務業務，因此歷經了三年多的合作默契及產出成效，眼看就要嘎然而止。當彼此都流露出惋惜之情的時候，我突然靈機一動——也許，在奇想的科技創新投資這個新的商業模式中可以找到新的合作機會，或者可以創造更大的價值！？後來，在幾度的會議討論後，我們用心找到了彼此技術供需的交集點。我們結合大同集團旗下的綠能科技，以及我們手上的用以優化光轉換效能的技術，透過設計延伸出輕量、安全的革命性結構，未來將有機會將太陽能板的技術推展到個別家戶的應用。經過林郭總經理積極引薦，而我們的技術也沒有辜負她的期望，三個多月後便通過綠能科技團隊專業的驗證及肯定。就此，多年來的設計合作案從結束再度開啟新契機，正式邁向另一個里程碑。

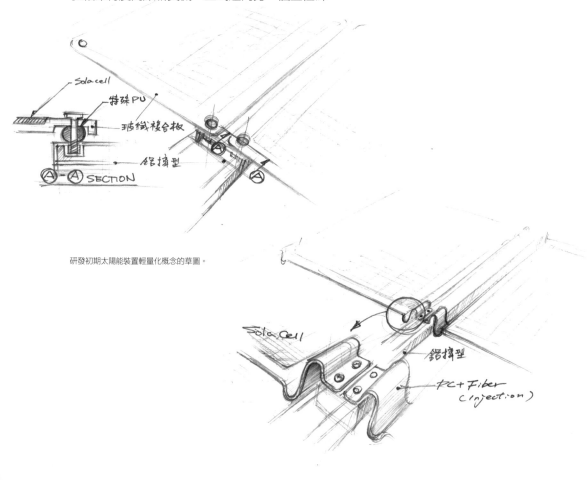

研發初期太陽能裝置輕量化概念的草圖。

沒有簡單的答案

並非客戶委託我們設計產品，我們就照單全收。如果，我們嗜血般先把產品設計好，短時間取得設計案費用，而不願花時間跟客戶深究創新點，那麼討論的層次就只停留在技術位階和設計部經理。

我們只和決策者對話。奇想創造必須要為客戶未來的商業利潤負責，設計再好的產品，若是通路策略很有問題，那麼客戶付的產品設計費，就不是在刀口上的花費。而且決策者也不明白，他底下的主管已經為產品做到這麼多，為何依舊不能賺錢？因此，奇想創造這幾年來多是長期合約的客戶，短約客戶通常是十萬火急情況下找上我們。我們不會給客戶一個簡單的答案，像是「設計一個很棒的產品讓企業從此成功轉型」這樣的答案，我們是透過真誠而全面的溝通，找到產品以外的問題，這也是客戶願意簽下長期合約的原因。

搞破壞與犯錯

做「顧問式服務」是客戶找上奇想創造而我們確保會成功的一種服務模式。因為設計是企業策略、是系統管理、是致勝關鍵，唯有如此設計的影響力才會產生。在國際品牌中，許多設計師都占有很高的組織位階，例如 LV、香奈兒、SONY 等，甚至是 NIKE 和最近 Burberry 的設計總監都晉升為執行長，他們不僅是企業高層，甚至是公司的股東，在董事會掌握一定的份量。

風水輪流轉，全球的競爭已聚焦在「以設計打造品牌力」更別說是精品品牌。賈伯斯領導蘋果公司引領風騷，改寫了 3C 產業樣貌與大眾

休閒型態，他正是一位不折不扣的天才設計師。反觀國內許多傳統企業思維卻把設計當成「美工」，是在行銷課底下畫畫圖的員工。曾經叱咤風雲一時的工程師創業與管理方式，在這個訴求設計、創新致勝的年代，是應該要把製造思維、訂單至上、強調技術多棒、規格多厲害的老派做法打包丟掉的時候了。

值得一提的是，也有企業老闆急於落入學西方文化而丟失自己的性格的窘境，明明產品屬性是穩重實在卻在創意表現上譁眾取寵！？道理就如同一個穩重的紳士不適合奇裝異服；若是青春洋溢的少女也不能勉強當貴婦一樣！企業性格就如人一般需要一以貫之。若讓消費者感到錯亂疑惑，花再多的行銷費也是枉然。

因此，奇想創造協助企業破壞式創新的顧問服務，再怎麼「搞破壞」還是需要回歸到企業性格和產品精神。許多企業勉力求生之際，經常慌了手腳做無謂的破壞，我們要阻止他們犯這種嚴重的錯誤。

破壞式創新——賈柏斯的啟示

早年在學生時代、或在宏碁工作時，我熱愛在印刷廠和塑膠工廠像個海綿般吸收製造現場的經驗，所以我能理解工程師性格，為何他們會對「製造」如此著迷。然而，台灣廠商若要走向廣大的消費市場經營，勢必要面對品牌，而做品牌就必須在設計、行銷、服務等各面向全力以赴，做出個性、帶來不凡的體驗，如果執意不肯切割製造端，恐怕無法跟競爭者專注拚搏，力道肯定會節節敗退。

> 全球的競爭已聚焦在「以設計打造品牌力」！

> 在這個訴求設計、創新致勝的年代，是應該要把製造思維、訂單至上、強調技術多棒、規格多厲害的老派做法，打包丟掉的時候了。

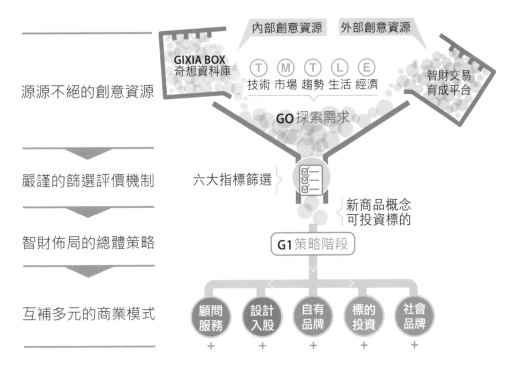

源源不絕的創意資源

GIXIA BOX
奇想資料庫

內部創意資源　外部創意資源

Ⓣ Ⓜ Ⓣ Ⓛ Ⓔ
技術 市場 趨勢 生活 經濟

智財交易
育成平台

GO 探索需求

嚴謹的篩選評價機制

六大指標篩選

新商品概念
可投資標的

智財佈局的總體策略

G1 策略階段

互補多元的商業模式

顧問
服務
＋

設計
入股
＋

自有
品牌
＋

標的
投資
＋

社會
品牌
＋

奇想創造的創新引擎商業模式。

奇想創造服務的客戶多是擁有自有品牌或是正積極轉型做品牌的公司。我們在服務過程中會釐清客戶要的是代工服務品牌、技術品牌或消費性品牌。很多人以為製造掌握在自己手中才會有品質，事實上交給專業代工製造服務（EMS），反而能夠更嚴苛的要求品質，進而專注在研發工作及消費者的品牌體驗上。

　　台灣3C產業看到別人做得不錯，就想著「我的功能是否可以做得更強？」、「做得更便宜？」這種根深蒂固的老二主義，是該徹、底、揮、別的時候了。蘋果公司能在近幾年成為最有價值的品牌之一，正是因為它把製造端交給最棒的EMS廠──鴻海，因此可以專注在蘋果的「破壞式創新」的技術和體驗服務上，重新改寫3C產業的面貌，這難道沒給台灣廠商什麼啟示？！

　　許多大陸廠商已經積極推出各種行動裝置，令人驚喜的程度不能再以用「山寨」來形容，這些產品不只聰明，還賦予了靈魂！不瞞各位說，其中很多是出於台灣年輕人的創意，因為他們在台灣找不到舞台，把創業「狼性」留在別處發揮了。

　　回想二十年前創業初期，我沒有挑案子條件，只能從缺乏資源的小企業中找機會。但我清楚知道自己的成功是構築於他們的先成功，所以我大膽以自己的想像顛覆市場規則、創造讓他們被刮目相看的產品，才能以小搏大。多年以後才知道有人稱之為「破壞式創新」。

　　而現今不論在國際舞台上，還是檯面下的中國大陸式的創新，都在不斷蠶食著台灣的競爭優勢，坦白說我很擔心、也不甘心。倘若遇到願意「革自己命」的決策者，我們都視為珍寶。我們也願傾全力將累積的跨界經驗和技術力為「破壞式創新」創造任何可能。

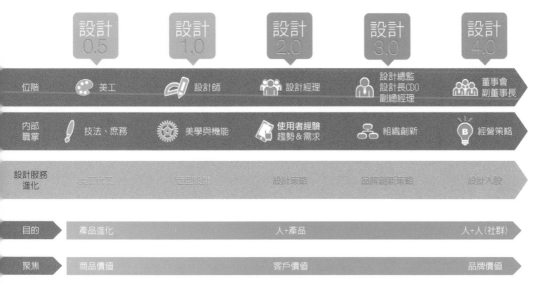

	設計 0.5	設計 1.0	設計 2.0	設計 3.0	設計 4.0
位階	美工	設計師	設計經理	設計總監 設計長CDO 副總經理	董事會 副董事長
內部職掌	技法、庶務	美學與機能	使用者經驗 趨勢＆需求	組織創新	經營策略
設計服務進化	美工代工	造型設計	設計策略	品牌創新策略	設計入股
目的	產品進化		人+產品		人+人（社群）
聚焦	商品價值		客戶價值		品牌價值

奇想創造致力在推動的設計 4.0。

3

4 設計同夥

　　我曾經在大可意念時期幫朋友做設計服務，因為他剛開始創業，資金有限，所以我們就協議把部分的股權讓給我抵設計費。當初雖是權宜之計，但是因為我已經和這家公司有長遠的關係，在日後製造和銷售都有權力為商品把關，以符合當初設計所期待的品質，因此「設計入股」更能以策略的角度長期導引產品設計和研發方向，較不易失敗。

　　舉例來說，我曾經負責幫客戶設計一項產品，結果客戶在製程後端的噴漆沒有照我提出的設計成品要求做，品質低劣到我幾乎不想承認那是我所設計的產品。我氣得找噴漆廠吵架，要噴哪種漆、噴料和噴法都要照最初設定的設計規格走，沒想到他卻蠻不在乎的說「又不是你付的錢」，不需要聽我這個設計師的指令。後來我自己掏腰包找我熟悉的噴漆廠，逼迫這家噴漆廠終於才做出我要的質感。後來這個產品還拿到了

我生涯中的第一個 iF 獎——其實，我就是無法忍受自己的設計到最後失誤在最終控管品質的防線。

又例如和客戶合作時，我發現經營上的問題像是資源閒置或錯置、行銷策略上的矛盾、經銷據點的設計無法和消費者對話等。這些深入的經營問題，實在很難靠某個產品設計、或一兩年的顧問服務以契約合作的方式解套，如果透過「設計入股」的方式，設計能量就能長期進駐董事會，在決策端發揮持續性的影響力。

User Experience – LUMI+ 旅店

「設計入股」對大企業來說有許多既有領導模式的運作，獨立設計公司的參與意見有限，以台灣來說，若是領導階層有設計師就已經很難得了。因此，我們會著眼於具有眼光和前瞻性的公司，反而有更大的揮灑空間。

奇想團隊所進行的設計入股的指標案之一是和鼎繹建設合作的位在台中逢甲商圈附近的 LUMI+ 旅店。LUMI 這個字在法文是「光」的意思，也是這座設計旅店的主題。我希望透過「光」的設計，打造令旅人想要到此朝聖的旅店。而我最關切的部分就是「消費者體驗」，從旅店資訊、訂房方式、交通引導、迎賓入房、進房引導、客房體驗等無處不設計。

這座旅店外觀是光影與方塊的色彩語彙，從黃昏到破曉演繹著時尚而簡練的光芒，一共採用了二百二十二顆的方塊光影設計，為了要準確呈現光影的變化，我們經過不斷測試控制，以達到最佳效果。LUMI+ 採用的是在每個房間對外的深窗，採用金屬擴張網，利用網格效果在夜間

呈現各種色彩變幻的效果。我們採用台達電的 LED 燈具，考量的是燈源穩定可靠、燈具壽命最長以及費用最划算。

為了打造這座設計旅店的視覺引導，我在旅店的左側豎立了兩層平行的薄板，從一樓到頂樓，透過兩個金屬板的光影互動，在夜間炫出一柱擎天的光采，這道光在夜間是很純粹的光，像是來自天使從天穹送到人間的光芒，單純而美好。不論你是在夜間從台中交流道駛下，或是在大肚山邊欣賞夜景，都可以看到這座「光的地標」，旅人只要跟著這束光前進，就能找到旅店。

從旅人進入大廳，處處可見與光互動的小設計。乘坐電梯時，旅人會看到「呼吸燈」的設計，人的呼吸通常是吸一口後，然後淺淺地吐、更淺地吐，不知不覺吐完後又吸一口……當旅人乘坐時，可以感受到光影與呼吸的節奏，不著痕跡，又微妙地掌握了你。

這座旅店的室內設計，延續著光的主題。每道光不但傳遞存在的靜好，也是和旅人低語互動的設計。例如在開放式冰箱的設計中，只要你靠近冰箱，它會感應你的體溫、知道你走近，然後微微閃動「我在這裡，來杯啤酒消暑吧！」的訊息。或是在透明浴室中，當使用人鎖上門後，浴室的透明牆立刻呈現霧面無法看穿，轉換著「溝通」與「神祕」的介面。

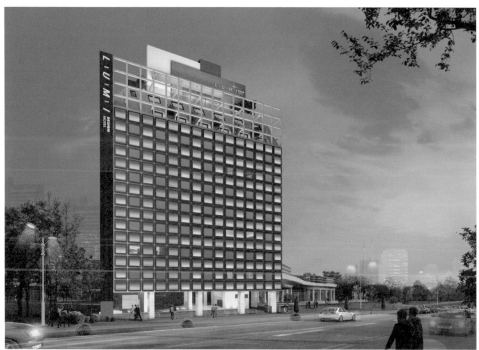

這座旅店外觀，是光影與方塊的色彩語彙，從黃昏到破曉演繹著時尚而簡練的光芒，一共
採用二百二十二顆的方塊光影設計。不論你是在夜間從台中交流道駛下，或是在大肚山邊
欣賞夜景，都可以看到這座「光的地標」，旅人只要跟著這束光前進，就能找到旅店。
右下方照片為完工實景拍攝。

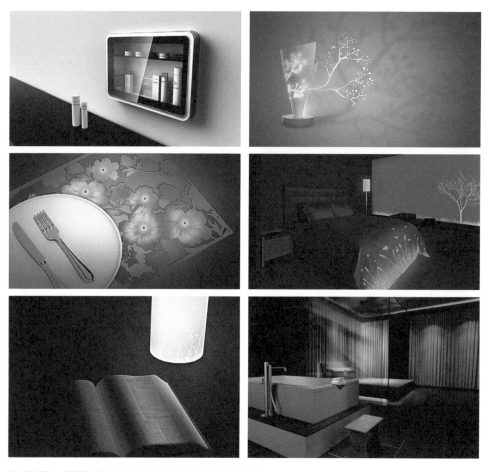

在光的主題上，我們運用科技來實現不同光影氛圍，也發揮工業設計強項延
伸光電周邊和科技感的配件。在台灣產業的基礎上，發展結合體驗和服務的
面向，似乎也探索出另一種可能。

馳騁想像，無限可能

因著我過去對「光」的痴迷，藉著產業設計輔導及工研院顧問工作，看了許多也掌握到台灣在光源技術的優勢。另外，奇想創造的技術長（現為總經理）與我研究「光療」多年，加上他曾在 LED 廠的多年工作經驗，早在執行這個旅店案前我們就萌生了「光／情緒」、「光／健康」以及「光」在各種生活場域應用的一系列想法，也影響了我們以「光」為主題的這個旅店，並演繹在不同房型、公共空間和指標系統，希望能帶來前所未有的「光」的體驗。

由於奇想團隊已經將旅店設計服務和顧問費用的部分轉嫁成股權成為客戶的股東，日後旅店的營運便能繼續得到奇想團隊的設計服務。除了旅店的管理外，旅店內部的陳設小物會不定期的更新，甚至讓國內新銳設計師有其他展演的舞台，結合了科技和美學的在地優勢，完美融入旅遊住宿的體驗。誰說設計旅店一定要是國際設計大師的作品？我們入股這家設計旅店，就是希望為台灣方興未艾的文創產業注入新的生命力。

台灣應以產業優勢從「科技文創」角度重新定義自己獨特的設計語彙，既立足在地、也放眼全球。這座旅店所運用的技術整合與材料應用，在台灣的科學園區或傳統製造工業區都能找到資源並落實執行。其中，所採用的美學標準和文化演繹，也希望走出一條自己的路，呼應奇想創造團隊奉行不渝的核心品牌精神「馳騁想像，無限可能」。

很多很棒的設計，台灣都做得到。雖然這個旅店至今在資金和經營上仍有許多難處，我們仍期待一一克服，將設計充分呈現於 LUMI+ 這個旅店，加上設計入股的合作模式打開新的一頁。

開始慢慢貼近台灣的設計

我一天到晚都在看五感六覺的可能載體，聲音、音質也是一種科技的展現。為了做自己的品牌、為了幫客戶，我很早就認識了「聽得樂」（TiinLab）這家公司。他本身是一個代工廠，幫一些高級的耳機做代工。他們有一些特別的聲學技術，一些能控制共振共鳴以及腔體的技術，聲音、音質能被調校的非常精準、非常甜美。他們甚至為了精準的系統化建構了一個資料庫，這個資料庫裡面至少一千種材料可以搭配組合耳機的腔體。我當時覺得，這個資料庫僅僅是用在代工生產上，有點可惜。

後來隨著時間的演進，他們也想發展自有品牌的耳機產品。但是，要做一個耳機品牌不是只有把聲音做好就可以，他們必須帶入音樂與文化元素、流行文化元素。他們意識到要架構一個耳機品牌，除了聲音技術外，還需要使用工學及美學上的設計，另外還需要一位流行音樂的詮釋者——因此，就促成了我們以及周杰倫加上 TiinLab 的三方合作，這是一個跨界品牌合作的加值總合成果。雖然，生產製造的難度很高，但是「TiinLab 耳一號」這個品牌終於在二〇一四年時在各界矚目下上市，也感謝女友盈杉陪同我參加北京盛大的發表會。

「TiinLab 耳一號」宣傳影片。除了我以及周杰倫的
照片外，特別的是方文山的題字。

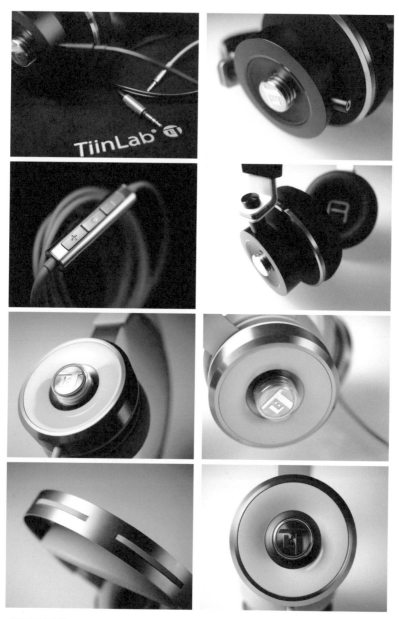

他們意識到要架構一個耳機品牌，除了聲音技術外，還需要使用工學及美
學上的設計，另外還需要一位流行音樂的詮釋者─因此，就促成了我們以
及周杰倫加上 TiinLab 的三方合作，「TiinLab 耳一號」這個品牌終於在二
〇一四年時在各界矚目下上市。

另一個值得一提的是我們跟「Pasadena」（湧力實業許正吉董事長成立的帕莎蒂娜國際餐飲）合作的「冠軍酒釀桂圓麵包」包裝。對於這個使用在地食材「龍眼乾」而成為台灣之光、象徵高雄經典伴手禮的麵包，我自己是又愛、又敬畏。因此我嘗試用了能代表台灣符號記憶的「謝籃」，同時取其「民間禮數」的意義以及長久以來就是「常民文化」的一部分。

　　在設計製作過程中，我們不斷地測試異種材料的組合，甚至跑到南投竹山找工藝師，用竹子來試作把手，我希望外包裝拆解後，可再度融入居家成為捨不得拋棄的生活用品。另外，我也利用共用模具的模組化觀念，結合精緻設計的紙殼上蓋延伸成龍鳳酥等系列包裝。在不斷地研究簡化、再簡化的材料減量包裝，同時要帶給消費者美好的使用者經驗，試圖在感性和理性中找到最大公約數。

　　這個設計案團隊整整花了一年來打造。利用同屬於許董事長的公司「湧力實業」的材料與技術，串聯了「湧力實業」以及「Pasadena」分屬製造和服務的兩個端點。連許董事長本人及其兩家公司的員工都從沒想過有一天會發生這樣的交集。

　　過去我的設計或是奇想創造所做的產品都以歐美市場為主力，但是從前面提到的「蛋糕盒」、台灣偶像劇《大紅帽與小野狼》（我們參與了片頭、片尾的設計與導演、戲劇場景的產品置入）、再加上「TiinLab耳一號」以及「Pasadena」，這些除了成功演繹了跨界品牌的合作之外，對我個人之於這塊土地的情感而言是別具意義的，的確這幾年我們刻意讓自己更貼近了台灣的內需市場，並且慢慢地在日常中「置入」更多對在地台灣人的影響力。

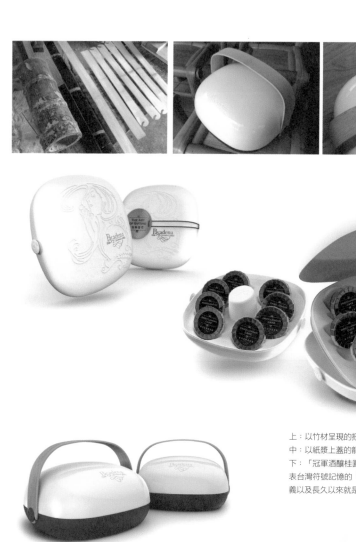

上：以竹材呈現的把手。
中：以紙漿上蓋的龍鳳酥。
下：「冠軍酒釀桂圓麵包」的包裝設計。我嘗試用了能代表台灣符號記憶的「謝籃」，同時取其「民間禮數」的意義以及長久以來就是「常民文化」的一部分。

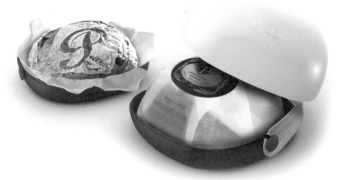

一個好的設計,就是漂亮的劇本;一個好的設計師,就是電影的靈魂人物——導演。找到對的人投資這部電影,所有的執行細節都會開始到位,觀眾也會靠攏了。

5 設計好生意

　　我的設計創作速度是很快的,因為不得不快。如果用電影製作來比喻,我經常擔綱原創劇本和導演的角色,需要和其他單位溝通與運籌帷幄的包括服裝、道具、音樂、美術、攝影、剪接、宣傳等事宜,設計不是靈光乍現,是柴米油鹽的浩大工程。

　　所幸,我非常享受在設計的過程裡調度與整合資源的過程,就算其中有數不清的、硬梆梆的管理和財務工作都是甜蜜的負擔——而必須要成就理性的部分,才可安心享受設計產出的感性與成就感。回想我剛創業時,我只接幾種案子。第一,有錢賺;第二,沒什麼錢賺,但是很有趣;第三,雖然沒有前兩者但具有指標性,可以塑造我的設計地位和磨練團隊實戰能力。如果缺少這些元素,我寧可不接案。

奇想團隊能從服務設計或設計服務的 OEM 發展到標的投資的 ODM，就是在幫客戶服務的過程中，經常發現一些很有潛力的技術應用因為跟客戶未來發展方向不同、預算限制、領導人思惟保守等因素而沒有採用。但是，我們卻嗅到了它大有可為的商業潛力，遇到這種情況我們通常採用兩種策略：第一，把它當成孩子來養，發展成自我品牌商品；第二，把它當成小馬來養，訓練與包裝成讓伯樂看見的千里馬。

後者，就是我們發展的商模之一「科技創新投資」。我所做的，就是把這隻千里馬飼養出來，看看有誰要認養牠。換句話說我捧著一個好劇本找合適的金主讓這部電影美夢成真，獲取更多利潤。至今奇想創造累積的「小馬」已達數百個之多，而奇想靜音板，就是其中一例。

破壞舊工法——奇想靜音板

當我們參觀播音室或樂器練習室時，會看到有很多海綿的裝置。其實吸音跟材料沒有太大關係，反而是跟孔徑大小、分布密度、腔體深度有關，所以相當厚度的海綿，因為有很多微穿孔和腔體的關係，把大部分的聲音都吸納掉了。然而海綿不適用於大型公共工程、簡潔時尚的使用空間，倘若採用金屬為材料，片材就要穿非常多的孔，而最簡單的工法之一是雷射穿孔，成本則非常高。當然還有其他的工法，但是無法突破量產製程的條件。

奇想創造向來有七大研究主題，我們花了很多精力研究。「奇想靜音板」這項產品就是在七大領域中的「建築」主題。我們討論用塑膠來

必須要成就理性的部分，才可安心享受設計產出的感性與成就感。

我要如何破壞舊工法，讓創新這件事情成為可能？

模擬如海綿般多孔的特質，技術上不是創舉，但文獻上的技術瓶頸是「微穿孔」的部分，若要用更高端的技術或 CNC（電腦數值控制工具機）機台去微穿孔，或許巴掌大的尺寸沒有問題，但是要做為吸音板的使用一定要採用大尺寸。

我對台灣塑膠射出業界的製程有大致的了解，要如何做到大尺寸塑膠板上密布其上的微穿孔即是一大挑戰！想像其模具如插花用的「劍山」，我們如何以現有的技術能力去採用大面積的「劍山」又要承受塑膠射出的高度壓力？更何況要達到微穿孔的需求，所需要的針要細如髮絲，至少要細到 0.2mm。

請容我簡單說明穿孔的難度。在塑膠射出穿孔的製造過程中，並非真正在製片上鑿一個孔洞，而是利用模仁和模具的緊密接觸，剎那間在製品上的接觸面留了凹處，如倒立的山峰。製片的另一面也是類似工法，如倒立的山谷，於是山谷和山峰間呈現極薄如孔的效果，而這所謂「靠破」（shut off）的工法要留意是否有毛邊、縫隙、損傷等，而奇想靜音板製造的難處，正是因為需要大量密集的穿孔效果，並要符合工廠量產的條件。我們花了許多時間從產業和實驗室去找答案，瓶頸依舊存在。我要如何破壞舊工法，讓創新這件事情成為可能？

終於，我想到了一種做法。在製片的正面以密集橫切的方式靠破，背面則以密集縱切的方式靠破，雙雙交疊之處就會產生類穿孔的效果，這個工法不難，難在「去想到」可以應用在塑膠板微穿孔的瓶頸。

二〇一三年，我們將這個技術以科技創新投資的方式獲得國內塑膠射出廠歐典的認可，展開初階段的合作，而模具成型、量產試模在即，

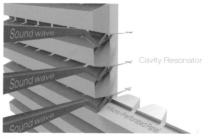

Cavity Resonator

Micro-Perforated Panel

當音波進入就會在空腔形成共振，讓聲能變成熱能相互抵消，聲音就消失了。

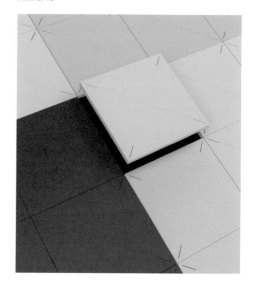

在製片的正面以密集橫切的方式靠破，背面以密集縱切的方式靠破，雙雙交疊之處就會產生類穿孔的效果，這個工法不難，難在「去想到」可以應用在塑膠板微穿孔的瓶頸。

就像是拍攝了許久的電影，終於要進行後製階段，準備搬上大銀幕般令人振奮。我們乘勝追擊。我們對生活空間的建材或設備也逐漸衍生出更完整生態系的想法。於是，將過去掌握到的材料技術再加上我們過去協助法人夥伴的成果，研發上也幸運能——突破下，誕生了緊急照明、健康玻璃等系列，期待另一段產業合作的展開。

GOOD DESIGN AWARD 2014

iF product design award 2014 ■

German Design Award SPECIAL MENTION 2015

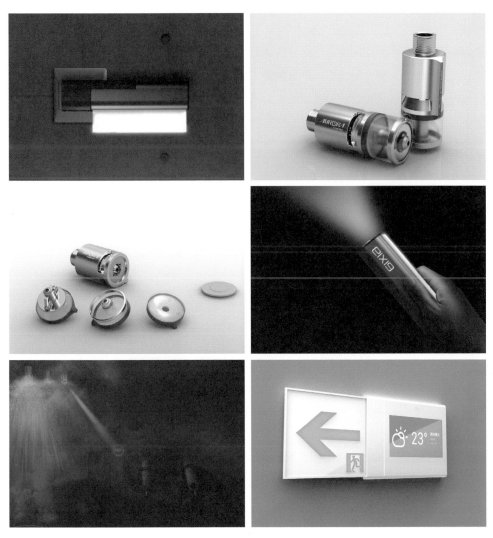

繼建材類的突破，利用自發電機能或雷射、LED 或其他發光或顯示技術也將是我們在科技創新投資的重要方向。

單一材料、極度簡化———一體成型塑膠燈泡

奇想在科技創新投資的合作上，會採取兩個階段進行，第一個階段完成技術開發與驗證，第二階段則是邁向產品商品化量產。當我們找到產品或技術應用的伯樂之後，會對投資方說明彼此的權利與義務，在這份科技創新投資說明書列表中，會定義智慧財產的分析和佈局，包括奇想設計的智財開發與擁有以及投資者的製造權和銷售權等。

第二階段的合作方式有幾種；第一種，標示產品為奇想創造所設計（designed by GIXIA）由投資者擁有品牌；第二種是雙方共同成立合資公司負責未來營運和銷售，也可邀約引進新的投資者，若投資者本身是相關產業的製造商、通路商或代理商，將更發揮商業操作上的綜效。第三種則是奇想直接把技術或產品賣斷，投資者百分之百擁有。

另一個奇想科技創新投資的案例，是「一體成型塑膠燈泡 Luxifer」（Luxifer Unibody Plastic LED Bub）這是全球首創運用塑膠一體成型之燈殼設計，這個設計作品在二〇一一年獲得 Red Dot 設計獎項。

我們當初想要設計出「塑膠燈泡」的原因，是即便 LED 燈已經為照明應用市場揭開新的一頁，但 LED 科技卻沒讓球泡燈廠意識到需革命製程的時候了，依舊把電路、焊接點、金屬螺絲以複雜的工法製造，不滿足於現有匹配 LED 燈的架構，我們決定挑戰「單一材料」來完成。我選擇塑膠雙料的製程，企圖把燈泡構造簡化以及燈泡製造的製程簡化。

舉例來說，傳統燈泡的白熾鎢絲燈泡的燈光雖然漂亮，卻十分耗能，一百瓦的燈光有百分之九十變成熱能；雖然 LED 燈可以減到十瓦，

延伸螺絲
(仍為紅色 散熱用)

延伸螺絲

卡位方式要和Joseph讨论

LED

加高
(為LED發光角度)

需用菲玻
否則無法脫模
(因此導電材可能加銛)

刻意凸出

LED

灯罩

改成

散热

电螺丝

這是我與內部工程師溝通的 Sketch。

　　過去我對技術、材料、模具和製造的深入了解使得我和機構、
和電子工程師溝通時益加快速清楚地引導關鍵作法,以簡單草圖
來大幅降低雙方認知的落差,這是有效捍衛設計原創的最佳方式。

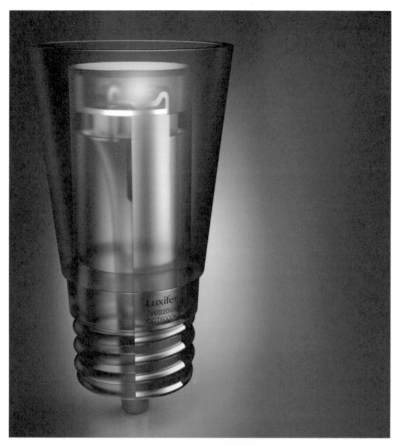

第一代塑膠燈泡 Luxifer 獲二〇一一年 Red Dot 設計金獎，
入選德國 Vitra Design Museum 十大未來照明（Light for
Tomorrow），參與「Lightopia ／光托邦」全球巡迴展覽。

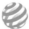

reddot design award
winner 2011

但是除了要解決散熱的問題，還要同時解決新取代的塑膠如何成功的導熱與導電，因此必須另外找出新的複合電子材料，才能讓塑膠燈泡充分發揮 LED 燈的強項。

我們跟法人塑膠工業技術發展中心合作，也跟許多國內外材料廠商合作，取得配方後，一遍、一遍地找出最適材料，終於在數十種材料的試驗後找到答案，把原來非為導電所用的複合材質拿來當一段電線來使用，這何嘗不是一種破壞式創新！？經過採用各種塑料的射出工法，我們利用了不同材料物性的差異，以局部奈米級塑膠形成導電，加上本體特殊導熱塑膠取代原有金屬接頭，完全改變過去燈泡製造生產方式，不僅大幅減少零件的使用、減輕燈體重量、極度簡化燈泡製程，甚至兼具了低成本、環保及美感的燈泡設計。

自愛迪生發明電燈一百三十五年以來，技術持續發展，人類在照明工具從白熾燈泡進展到省電燈泡，近期再進化為 LED 燈泡，而我們又再進一步革命了製程。

介入與接軌

這顆塑膠燈泡利用導電和導熱塑料，沒有金屬焊接、沒有玻璃材質……在在顯示了百分之百的塑膠一體成型。我們把燈泡變得更簡單了，但是要追求這種簡單，過程卻不簡單。

二○一四年初春我們和湧力實業簽下合作案，許正吉董事長多年來研發塑膠射出應用在 3C 外殼的製造，這次的合作我們協議共同認養「一體成形塑膠燈泡」這隻千里馬，期望在未來照明市場上大放異彩。許董

近年來因為創立烘焙坊之初和吳寶春師傅推出世界冠軍的麵包，後續又推出帕莎蒂娜（Pasadena）法式餐廳而受到媒體的關注，和他來往之後，我發現他是很有想法的企業家，在他的餐廳裡充分感受到他把飲食文化和日常生活中的五感六覺連結的恰到好處。

回頭來看我們和湧力合作的創新，對台灣的產業有什麼鼓舞作用？

想想看，塑膠射出產業已經是很成熟的傳統產業，成長空間很有限，有些有企圖心的業者跨足到通訊光電的零件，甚至跨足到生醫的無菌應用，如果我們的案例代表關鍵的研發與設計，亦能讓塑膠射出跨足到照明市場，或因此跨足到公共空間的視覺演繹，那麼各行各業都有能力因創新而活得更精彩。

台灣有完整的傳統製造供應鏈，電子製造品質更是受到國際肯定，而文創產業也具有一定的能量，不論怎麼看台灣都具備相互加乘的優勢。然而，許多產業尚未發揮到應有的價值，眼看我們的電子製造和行銷被韓國逼到節節敗退，如果我們的文創的能量無法結合規模產業製造優勢，就要忍受鄰近東南亞國家超越我們的挫折。

自有品牌、顧問服務、技術入股、科技創新投資這四種商業模式，是奇想創造成立以來主要進行的商業模式。二〇一二年，奇想創造正急速擴張、發展品牌並需要資金調度時，夢田文創執行長蘇麗媚二話不說，俠義地幫助我們，成為我們的事業夥伴之一。某家創投曾經問她，難道

> 奇想在標的投資的合作上，會採取兩個階段進行，第一個階段完成技術開發與驗證，第二階段則是邁向產品商品化量產。

> 我們把燈泡變得更簡單了，但是要追求這種簡單，過程卻不簡單。

不擔心投資奇想創造會血本無歸？她淡淡地說：「不會呀，我信任謝榮雅的團隊。」在往後的合作關係中，蘇麗媚對奇想創造團隊也非常尊重，是我們重要的盟友。

只要能夠產生新的應用方向或市場機會，對我而言「發明」或是「設計」沒有太大區別。我甚至不刻意去分野工業設計和建築、環境、視覺、服裝……等所謂「不同領域」的設計，或就因為如此，美學之外的材料及機構成為了奇想團隊重要的核心能力，別人也許認為這是一種跨界，但相對於「破壞式創新」這一切可說是一種水到渠成的機緣。相較於近年大家所談的跨界，對我來說則是「沒有界何跨之有」。

從事工業設計、創業創新、發展公司的商模、累積奇想創造這塊招牌的商業資產，這些雖然足夠我忙，我卻不甘只有如此。我除了營造更大舞台對員工釋股外，更希望能接軌到資本市場引進資金才能驅動更大的創新能量。我一直從別人的需要，看見自己的責任「我既然看到年輕設計人才發展的瓶頸、製造業創意需求若渴、文創業找不到成長力等問題，又怎能置身於外？！」

奇想創造「科技創新投資」商模，以三個維度出發貫穿七大產業影響力

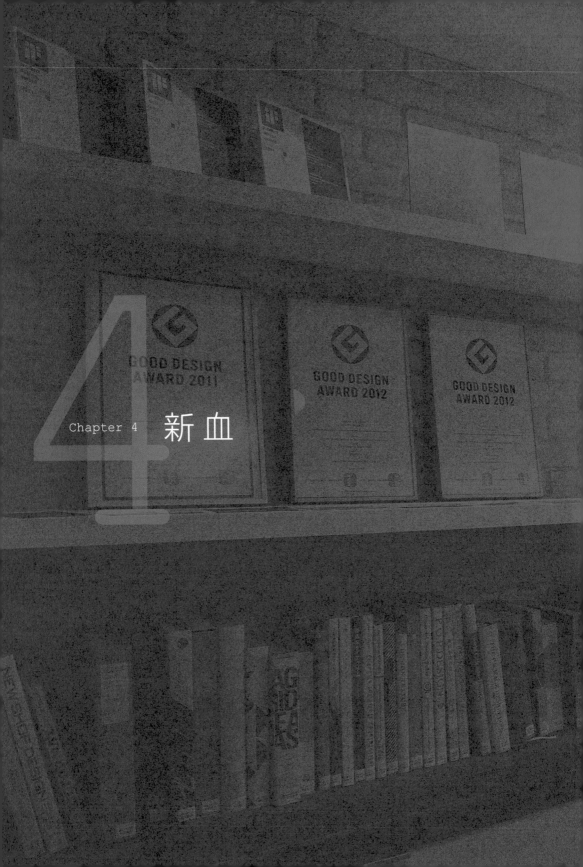

Chapter 4 新血

4

得獎當然重要。它是一個起點,是進入國際市場的入場券。想要在國際設計獎受到矚目,必須以比賽屬性與精神為圭臬,去參加「適合你的設計比賽」。

1 得獎被看見後,
更要被市場接受

　　不論外界怎麼看設計得獎這件事,我始終認為是好事。近幾年來,很多人對國際參賽與得獎的批評,不外乎得獎的公平性或銜接的商業價值等,我個人仍對得獎持正面的態度,畢竟設計獎項仍是一種評價指標,如果「得獎」都不能證明什麼,但若連得獎的門檻都跨不過,就更難證明什麼了!

　　我在學生時代,就非常擅長參加各種設計的大小比賽,也拿了許多獎項,有了獎金和榮譽的加持,讓我更有能量繼續從事設計。記得我在宏碁時期,得到環保署的一項設計比賽首獎獲得十萬元,在當年薪水只有兩萬塊的狀況下,資金上不無小補;也曾拿下機車設計首獎,獎品是一台機車,因此成為多年代步工具。

> 在評審眼中，我們不能設計一個改良性的「Not too bad」（還不賴！）的產品，而是要顛覆評審的想法，讓評審被這個產品的設計給「煞」到。

隨著公司的業務發展，我們要說服客戶花一筆錢參賽報名，需要相當的努力。例如，要讓客戶覺得團隊幫他設計的這個產品很棒，將受到全球專業人士的注目，客戶才願意繼續投資在之後的開發開模。在評審眼中，我們不能設計一個改良性的「Not too bad」（還不賴！）的產品，而是要顛覆評審的想法，讓評審被這個產品的設計給「煞」到。因此，我們對客戶、評審、媒體有很多溝通的責任，最後直指產業殺手級應用，形成指標性意義。

在工業設計的領域，國際工業設計聯盟所認可的四大國際設計展，包括德國 iF、Red Dot（紅點）、美國 IDEA、日本 G-Mark 等。自二〇〇三年起十多年來，我和我帶領的獨立設計團隊共拿下這四大設計獎共 109 座，二〇〇六年和二〇一一年這兩年皆在同年度掄下三金，受到各界的注目。這段期間，媒體多從國際設計獎項來認識我和團隊，對設計充滿理想和興趣的學生和年輕設計師，也經常問我有關設計獎項的諸多問題。

我對參賽與得獎的態度很簡單，「得獎是一個過程，不是結果；得獎也是一種廉價的廣告。在資源不對等下仍有機會證明設計實力，和國際知名品牌平起平坐。」

「得獎」是一種 CP 值很高的廣告與行銷，目的是為了協助企業主迅速拓展國際市場。我們目前努力的方向，是獲獎後究竟要做什麼？如何接軌資本市場？能不能成為一個品牌具有產值和影響力的企業？事實上，還有很多事要做。

正確地表達比賽的語言

得獎是進入國際市場的入場券。想在國際設計獎受到矚目，必須奉比賽屬性與精神為圭臬，因為主辦單位也會以此要求評審在這個框架內針對作品進行評選，所以參賽的作品就要表達出「這個比賽認可的語言」，以此界定創作者是否認同這個價值。如果你的設計專長不在此，那就別去挑戰它。

舉例來說，我不敢參加有些歐洲設計比賽，因為它訴求的純藝術性跟我擅長的工業設計「簡練美感」有價值觀的落差，有一些日本設計賽也不適合我，因為比賽宗旨強調木作或手感，和我專注能在工廠量產的訴求相去甚遠。所以我會勸退喜歡手作的同學參加 iF 設計獎，因為這個設計獎是基於量產和理性考量的設計競賽。因此，懂得放棄吧！改去參加「適合你的設計比賽」。

早年我僅能參考的資料莫過於得獎的年鑑，這厚厚一本的設計圖集就很夠看。我每次逐頁看這些作品都只能驚呼「自己能拿到金獎，真的很幸運！」即便是任何一個非金獎的作品，它的原創性和設計精神都令人驚艷。假設我是評審之一，要從這些令人嘆為觀止的作品中再評高下，也實在相當困難。

我也鼓勵剛踏入設計領域的設計師，反覆推敲這些設計作品集背後的思維，試想這位設計師創作時的起心動念，跟你有何不同？他破壞了什麼？超越了什麼？你也敢和他與眾不同，讓這項產品設計有新的詮釋方式？如果你在這方面下了很大的工夫，那麼你的設計功力就會愈來愈有國際水準。作品不受青睞不是你設計圖畫得不夠好，而是觀察不夠、思考不夠、顛覆不夠。

設計與堅實的理性訴求

　　當我們執行客戶的案子時，會根據客戶的設計屬性鼓勵客戶報名參加適合的競賽。舉例來說，總部設在德國艾森（Essen）博物館紅點設計獎（Red Dot Design Award），從它的年鑑和歷屆得獎作品來看，這座獎項對藝術價值的體現位階較高，所以我協助客戶參賽時會在藝術價值上的控管上更加嚴謹。

德國 RED DOT 多些美學藝術價值

　　舉例來說，我在二〇〇八年拿到 Red Dot 金獎的「甜甜圈氣墊秤」和「可捲式氣墊秤」這兩個作品也獲得 iF 設計獎。甜甜圈氣墊秤是由很多圓形的氣囊所組成，輕薄通透的整體視覺感和輕便好用的秤重功能為醫護人員提供了更友善的工具，也為嬰兒體重計提出了一個全新的解釋。我的「破壞」就是揚棄使用機械結構的傳統秤重儀器，改以氣墊和先進的量測技術來解決。

德國 iF 訴求工業量產與應用

　　至於德國漢諾威的展覽集團「iF Award」設計獎，相較於 Red Dot 更強調理性，這也是我最擅長的部分，例如二〇〇九年的「消防救火燈」（Fire Hydrant with Fluid-Driving Lighting）、二〇一一年的「布花園」（Fabric Garden），都具有實用的理性考量。消防救火燈是和工研院合作的經典案例，應用了流體驅動照明技術，結合雷射指向功能的照明消防灑水裝置，傳統上由一人拿著水管、另一人拿著手電筒在黑漆漆的救火現場操作，可藉由這個殺手級的設計改變，只要一個人拿著消防救火燈，水流的動力就可提供燈光的動能，不僅減少救援人力，更可提升救災調度的安全與效率。

其實這項創作理念很單純，關鍵在於不斷地提問「消防現場一定要靠照明，難道照明的來源一定得靠『一個人拿著手電筒』嗎？」、「可以不拿手電筒嗎？」、「甚至手電筒就讓它消失？」……如果不用手電筒，那麼照明的動能從何而來，是否有更簡便的方法？很多設計師新秀往往卡在「不需手持手電筒」只在這些設計上做些優化，結果就做出「not too bad」的產品，問題就在於你的問題不夠徹底。當問到最根本，你的設計就像是一股活水，充滿無限想像和可能。

另一在二〇一一年獲得金獎的「布花園」則是和台灣紡織研究所攜手合作，採用內部填充複合纖維以取代土壤育種，這個 3D 立體雙曲面織物搭配能定時定量的灌溉綠色模組，可多次重複使用、輕鬆鋪設與撤離，達到真正的綠設計，而不只是單純的以綠色植物美化的設計牆面。

換句話說，當我和紡織所優秀團隊討論時，我們是落入「真正使用情境」去思考：最好的設計是沒有設計（在紡織工法上一氣呵成，看不見設計鑿斧），最高明的溝通是毋須溝通（使用者一看就懂，以物就人）。

在我得獎的作品中，有好幾個作品是同時拿下 iF 和 Red Dot 的獎項，畢竟這兩個比賽都發源自德國，不過前者訴求工業量產與應用，後者多些美學藝術價值；這兩個設計獎都受到現代主義的影響，講究理性與邏輯、追求工業實用與人類生活便利美好，不論是有關線條與色彩、功能與介面、創新語彙等，背後必須要有堅實的理性訴求。

在別人的國家以別人的文化和美學標準評定我們是否夠格，其實也是一種悲哀。長期而言，我們必須創見自己的自信和驕傲在——得獎之後，以及得獎之外。

在二〇〇三年台灣產業品牌化的殷切期盼中，我們以設計實力逐步提振了傳統產業在國際的能見度，並順勢協助企業從代工走向品牌，是當時我認為身為一個設計師責無旁貸的事。所以，我的第一個 iF 得獎作品「薄型嬰兒磅秤」就在客戶的要求期待下而奪得，我就是這樣乘載許多本土企業的轉型責任一路征戰。時至今日我卻認為「得獎的階段性任務已完成」，也對那些仍汲汲營營於努力得獎的企業與設計師不予過度鼓勵——尤其是學生所參與的「概念設計獎」更多停留於漂亮的圖面，殊為可惜。

台灣企業終究須面對真正的國際市場，若是「為設計而設計，為得獎而得獎」那我們終難成就偉大的品牌。況且，在別人的國家以別人的文化和美學標準評定我們是否夠格，其實也是一種悲哀。長期而言，我們必須創見自己的自信和驕傲在——得獎之後，以及得獎之外。

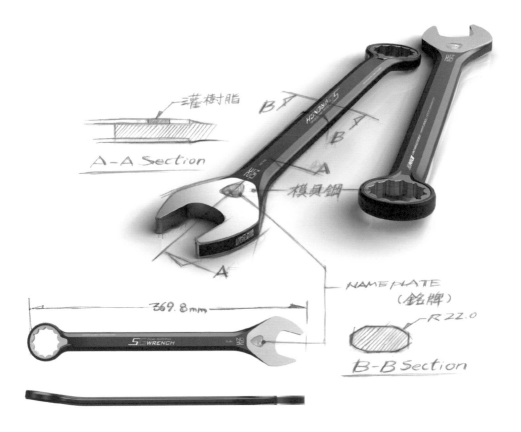

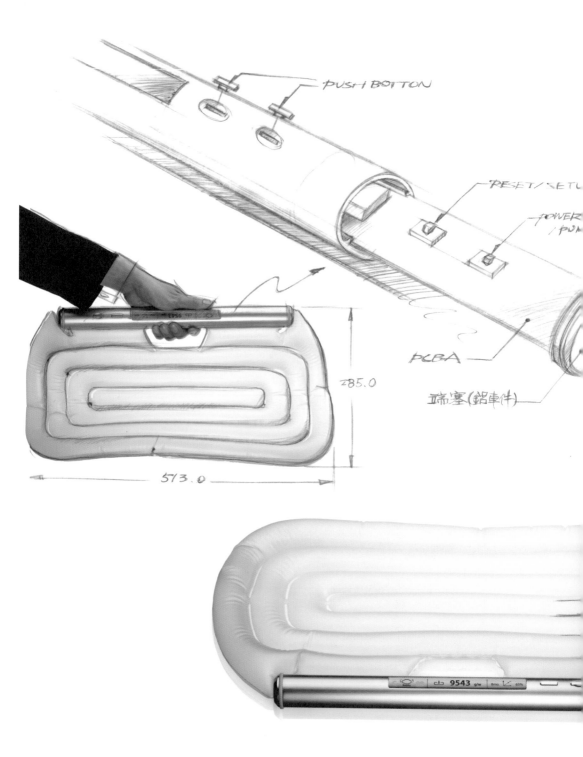

PUSH BOTTON

RESET/SETU...

POWER
/PUM...

PCBA

端塞(鋁車件)

²85.0

513.0

9543 g/w 8ms 65%

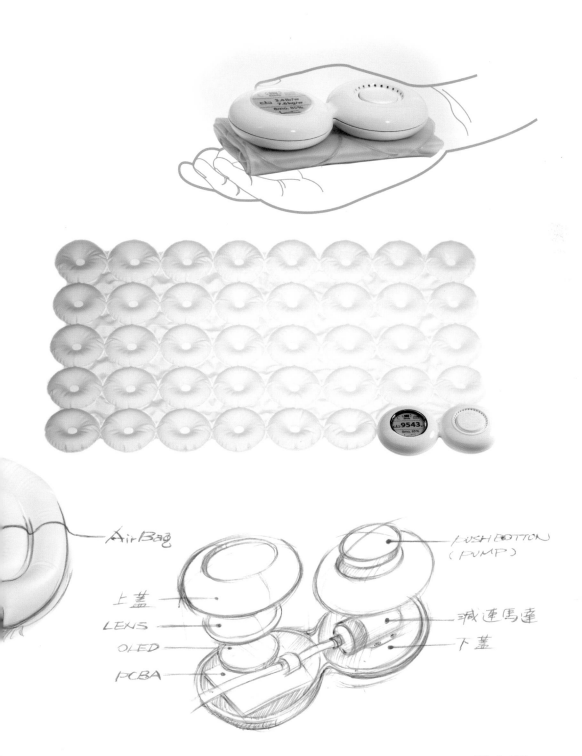

AirBag

上蓋

LENS

OLED

PCBA

PUSH BOTTON
(PUMP)

減速馬達

下蓋

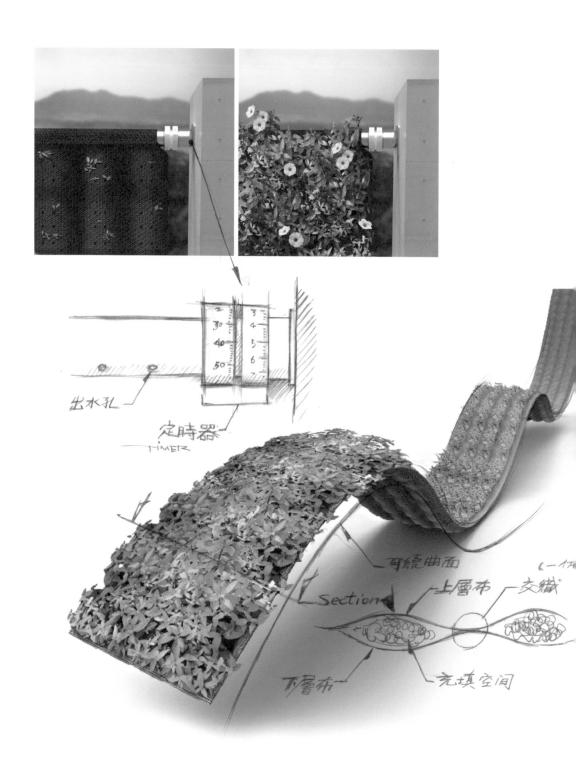

出水孔

定時器
TIMER

可繞曲面

（一個

上層布 交織

Section

下層布

充填空間

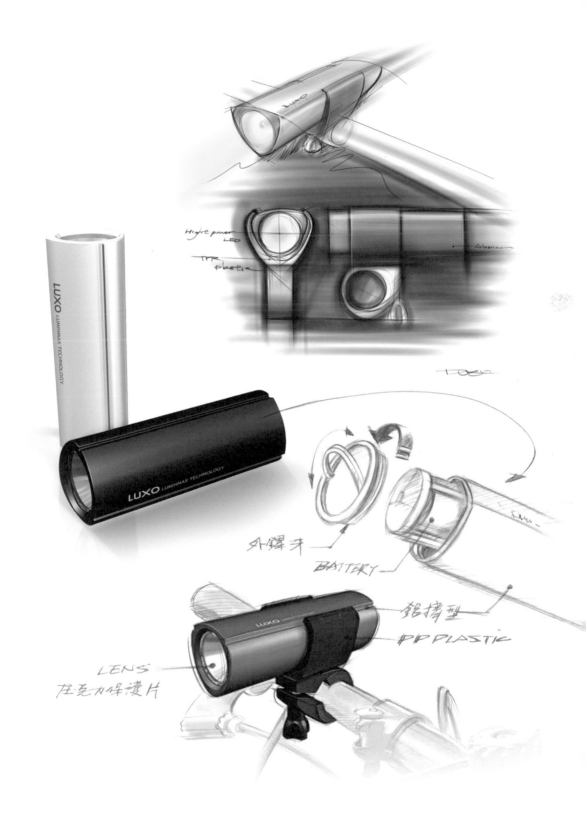

Higre power LED

TPR plastic

Aluminium

外鏡才

BATTERY

鋁擠型

PP PLASTIC

LENS
庄至N保護片

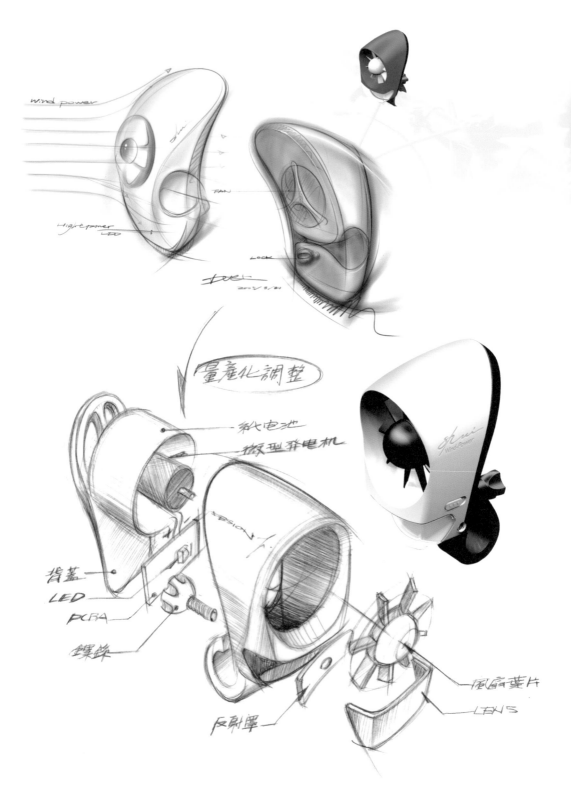

wind power

Fan

High power LED

量産化調整

LOCK

紐電池

微型発電机

shui
Wind Power

背蓋
LED
PCBA
螺絲

反射罩

風扇葉片
LENS

4

2 GOOD、GREAT、「WOW!」

美國 IDEA AWARD

　　美國的「IDEA Award」設計獎是美國工業設計協會舉辦的獎項，參賽數量向來龐大，但獎項數量相對稀有，想要參賽競爭比德國的 iF、Red Dot 獎項難度更高，我和團隊曾得到兩座金獎、兩座銀獎，真的非常幸運，這句話不是故作姿態、自賣自誇，而是看了國外優秀得獎作品不由自主感嘆的幸運與驕傲。

　　我並非每次得獎都會親臨現場領獎，因為公司案量不容許我經常出國，但我還是硬擠出時間抽空到 IDEA 設計獎受頒金獎。根據奇想創造針對過去的獲獎統計資料，除了我們之外台灣的團隊還沒拿過金獎，因此我格外珍惜親臨現場的機會，特別是在會場上能看到其他得獎作品的展覽，是一種設計專業的饗宴，往往給我很多啟發。

我觀察到，即便獲得普通獎的得獎者多是國際大廠（就是全球百大最有價值品牌排行榜之列），這些企業的資源多、創新人才也多，而我們何德何能受到青睞拿到金獎！？我相信我們有著設計力加上背後台灣產業的硬底子，但也要有足夠的運氣才能拿到！所以我都親自領取這兩次的金獎，藉由這個機會上台講話，順便行銷台灣的創新力。我相信除了我們，未來其他的台灣團隊一定還有機會拿到很棒的獎項。

IDEA 設計獎的頒獎方式很特別，大會頒獎時會為了金獎作品特別製作三十秒的短片詮釋這個作品的創新意義，播放的同時剛剛好讓受獎者從台下走到台上。在偌大的螢幕上傳遞著我們團隊辛苦的結晶，代表來自台灣的創新力，令人感動。我在二○○六年所設計的「安全圍籬」（Construction Fence）獲得「IDEA 環境類金獎」（在同年度的 iF 和 Red Dot 設計獎皆獲獎），這是為台中市七期「似水年華」建案的圍籬所設計，可運用在許多工程的安全防護與美化，並且可重複使用。大部分的圍籬都是大型鐵片或帆布所組成，一旦遇上強風暴雨，不但無法保護工地建物，甚至會因鐵片脫落而威脅人身安全。

在這個設計中，我們採用高強度的透明材質，每一個小單位的 ABS 抗風圍籬片的空隙可疏散風壓，最高能承受十六級的強風，既不容易變形和吹落，也方便重複架設、使用、運送、儲存等，並可整合告示和入口設置，對工程現場的視覺、安全等設計有很大的變革。「安全圍籬」的設計能夠再回收、再利用，不造成興建或修護中的建物在安全和管理上的負擔，亦是對地球友善的承諾。

至於先前曾提過的大同電鍋包裝設計，也在二〇一一年再拿到「IDEA 包裝類金獎」，我更是感動莫名。大同電鍋，是華人每個成長階段、旅居世界的懷舊印記，當「TATUNG」被 IDEA 大會唸到時，這絕對是台灣品牌的驕傲，蒞臨現場真的會感動到起雞皮疙瘩。

二〇〇六年我們拿下台灣第一座 IDEA 的金獎，我親自赴美國德州 Austin 領獎。

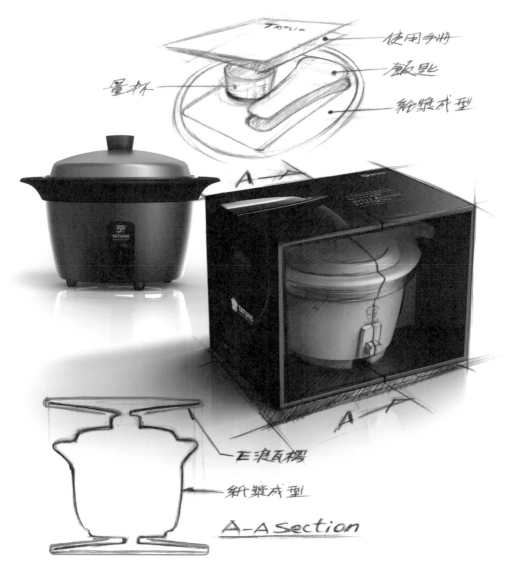

使用手冊

飯匙

紙漿成型

量杯

A

A

E浪頁褶

紙漿成型

A-A Section

總高3米

GRP (10.0mm ～ 15.0mm)

600mm

600mm

PC or ABS
(Plastic)

H型鋼

DUCK
2005/ 8/28

ctual Execution
e Front View at Construction Site

CRYSTAL
HOUSE

日本 GOOD DESIGN AWARD

　　至於日本「Good Design Award」是由通產省所設立的全面設計的獎項，日本通產省相當於台灣的經濟部，以扶植和鼓勵企業的工業設計為旨，目前雖已交給工業設計產業促進會舉辦，但是官方色彩仍濃，所以當你發現大部分得獎者是日本當地企業請不需意外。然而，在Good Design 仍常看到外國產品的設計，國外參賽者主要目的是為了要打進日本市場，這也是獲得能見度的一種行銷方式。我們協助客戶參加這個設計競賽，通常是因客戶要進軍日本市場的配套作法。

　　Good Design 除了訴求工業設計，也包括農業改良、醫療照護等，對於「人」的未來生活情境、福祉、關懷相當重視，所以參加 Good Design 的青年朋友最好對生活中的「理想」、「幸福感」有一定的洞察，並從歷屆作品得到體悟與啟發，才能設計出這個獎項所訴求的設計感動。

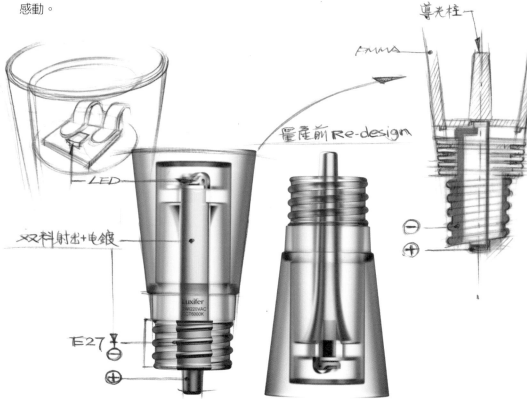

Thermal
Conductive Plastic

Double Injection Molding With
Electrical Conductive Plastic

One Step Assembling
AC LED And Resistor

Working Status

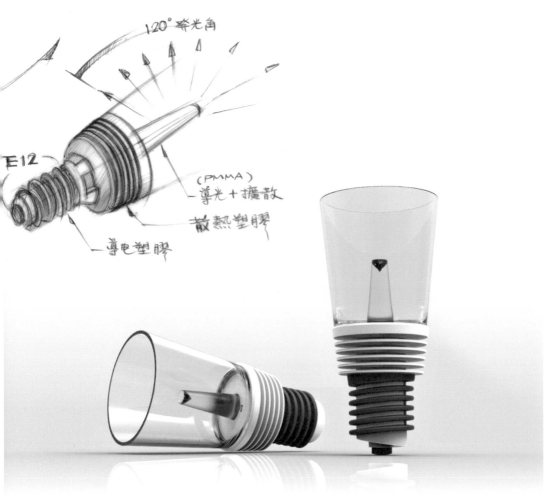

120° 發光角

E12

(PMMA)
導光＋擴散

散熱塑膠

導電塑膠

看大師如何設計、如何重新定義

　　每個人對於設計獎項的得獎標準看法不一，對我來說，「破壞式創新」是獲得金獎的唯一指標。很多人的設計能力很強，但是卻遲遲無法獲得獎項可能他的能力在於把產品的比例做好、美學做好、使用優化，充其量在國際設計比賽只能獲得

我通常不會因為客戶跟我講某三個規範「我要這樣……」、「一定要有……」、「最好能夠…」，就照單全收，我會刻意把他的規範當作突破的起點，做出讓他目瞪口呆的設計。

「Good」、「Great」的評論，但是要拿到金獎，必定要給人發出「Wow！」的感嘆，原來這個產品也能這樣被設計、被定義。想想看，設計大師賈伯斯如何重新定義手機、定義電腦，甚至不用這些名詞來定義蘋果所設計的產品，他絕對是破壞式創新的代表人物之一。

　　沒有破壞、就沒有創新，這就是我認為金獎作品必須要有的標準。想要做破壞式創新設計極為簡單，就是回歸人所需要的功能、直指最基本的需求，而不囿於現有產品的設計。然而破壞式創新也極為困難，因為丟開舊有思維去砍掉重練，不為設計去做的簡單演繹、追求真正的設計精神是需要自我革命及洗禮的。

　　性格是根深蒂固的東西，我通常不會因為客戶跟我講某三個規範「我要這樣……」、「一定要有……」、「最好能夠…」就照單全收，我會刻意把他的規範當作突破的起點，做出讓他目瞪口呆的設計。這不是叛逆，這是追求創新者必須養成的習慣。面對產業而言也不得不「富貴險中求」，因為破壞式創新往往也需要面對風險的承擔，但此刻不面對創新的風險就將會面對更大的危機。

右圖是我平常對生活的觀察及技術的掌握所激發的 idea。我總是隨手記錄再伺機往下開發實現，很多得獎作品就是源自於此。

看似衝突、卻美好融合的事物

　　雖然我和團隊拿下了超過百座的四大設計獎，外界總不免好奇我過去有多顯赫的國外經驗，怎麼能掌握國際評審的「脾胃」！？然而我從未在國外留學，旅行的經驗也不比許多商務經理人多。我只能說，「破壞式創新」本身就是一種致命武器，是放諸四海都可以領略的讚嘆，不需要靠模仿西方的設計線條或其它很夯的設計圖騰來取悅評審。

　　或者，可能因為我的成長環境是多元的，幼時遷徙的落腳處都是那種非常偏僻的鄉下，我在台南後壁的家過著用老式手壓汲水幫浦的生活；在教會的生長環境相對文明；所以我們會在元宵節提燈籠，也會在復活節畫彩蛋。在台語傳教的溝通方式中，我跟著讚美神給予豐饒萬物，同時在目睹中南部農民貧窮、簡樸的反差中生活著。土洋兼容並蓄久了，我很習慣全盤接受各種看似衝突、卻美好融合的事物。

　　很多年輕設計師為了想讓自己「國際化」，拚命向當代的西方語彙和線條靠攏，以此揣摩技術的呈現方式，為何不去看看我們的書法線條？這裡面可以呈現的藝術與美感，放在工業設計上也能很國際化，對從小學習繁體字的我們反而事半功倍。

　　只要關注到以人為本、以自然為師，追問所有問題的終極答案，就能找到設計的著力點。若缺乏「究極一切」的心，設計功力不會因為護照多幾個戳印，而變得更厲害，也不會因為有幾張國外設計學位證書，保障了脫穎而出的勝算。

　　重點在於「敢革自己的命、重新定義產品該如何設計、執著要讓這個世界更便利美好。」如果設計者是這種死硬派的傻瓜，就離設計大獎更近了。

4

3 我們應該還得做更多！

近年來台灣的設計和發明所獲得的獎項可說是國際間的常勝軍，但對照每年高達五十多億美元智慧財產逆差，突顯出台灣依舊是代工製造的低毛利產業現況，代表我們的設計力並無真正大量運用在商業化的價值上，也代表我們人才一直用錯地方，或是終將移至其他的人才版圖上，企業的發展將因此而空洞化，這是我近年來最憂心的觀察之一。

我的設計生涯，早已脫離以得獎為目標的階段，參賽是為了協助客戶追求全球能見度和國際行銷力，我更大的企圖心不只是讓這些優秀的新一代設計人才學會如何得獎，更重要的是讓他們的創新力被企業看見，賺到長長久久的設計職涯。

目前的我自詡為設計的搭橋者，因為看見「供」與「需」兩端的急迫需求，長期的無法媒合將會消耗彼此的戰鬥力，台灣產業的創新力也會受到牽制，看見這一點的我如何能置身事外！？

篩選、演繹、介接、整合

我一天到晚都在看新世代的設計作品，設計的質與量都很出色，因此我對新生代的設計能力是相當肯定的，我看過太多好的創意，只因為缺少機制去連結產業，所以他們的才華無法發揮在產業上。例如台灣的大專院校每年培養了許多設計師，卻都一窩蜂去設計Ｔ恤、馬克杯、公仔、胡椒罐等產品，完全接軌不到高產值的量產設計需求！

二○一三年我的父親謝牧師辭世，剛好有機會以家屬的身分接觸殯葬業，當我們為他挑選骨棺（或稱金斗甕）時，發現從兩、三萬元到二、三十萬元的售價都有，但大部分卻是傳統老舊的款式，記得除了王俠軍設計師外，幾乎沒聽過有哪位設計過骨棺的產品。

在挑選的過程中，我看到角落有一座很有美感的骨棺，詢問後才知道是一位母親為了愛女特別找人訂製的。可想見這位母親不太滿意現有的款式產品，不甘於愛女在人生最終長眠的骨棺，竟然是這麼粗糙、俗氣及不到位，因此另外找人設計訂製。我相信有更多家屬是在忙亂及不知所措的情況下，幫親人勉強選下人生最後一個產品，而總覺得有些說不出的遺憾吧。現代人對美感和生活風格如此講究，理應有愈來愈多家屬無法忍受這樣的產品，這個需求缺口勢必更大。

然而，骨棺設計只是殯葬業供應鏈的其中一環，還有其他硬體設計和軟體服務，都是台灣產業可以加值的處女地。就好比告別式結束時所贈送的感恩小物，難道除了毛巾以外沒有別的了嗎？台灣科技製造這麼發達，一個電子燭光、迷你電子寵物等，都可藉由台灣的產業和文創力量，注入許多增值空間。倘若台灣的「殯」和「葬」的設計產業能夠發

> 我看過太多好的創意，只因為缺少機制去連結產業，所以他們的才華無法發揮在產業上。

> 「我們不做，誰來做？」

展得更創新、更成熟，這整個產業就能擴大市場到與傳統殯葬文化相似的中國和東南亞，包括台灣的服務業、科技製造業、傳統製造業、文創產業等，市場的餅才會持續做大。

回到設計人才的前途，「馬克杯」和「骨棺」這兩者的產值相差多少？很多設計新人只能苦哈哈的在文創市集擺放作品，一天不到兩千元營業額、賺不到五百元，如果他們能設計高單價的骨棺，那麼將會有不同的利基市場。

我眼中的這些「小朋友」並非能力不足，而是缺乏社會連結和配套做法，被引薦且接軌資本市場，兩者之間缺乏機制去媒合與整合需求，也缺乏篩選、演繹、介接、整合的設計公司，而奇想創造就是這個角色！

設計服務

會設計馬克杯的年輕設計師，並非只會做杯子的設計，他們當然也有能力設計骨棺！只要有機會，我相信這些新銳設計師都可以設計出家屬想要的花團錦簇、簡潔高雅、宇宙空靈等風格，統統都不難。但是殯葬業者（或稱生命事業業者）和這群新生代的設計師不太可能有生意上的交集，然而奇想創造能讓這種媒合發生！想想往後我們能為逝去的家人在網路上挑選琳瑯滿目的時尚骨棺，還可以去現場跟設計師特製個人化的細處雕刻，這是多麼值得安慰的事！

我只是舉殯葬業為例，其他產業有更多可能也大有可為。

「我們不做，誰來做？」這句話我經常問自己。奇想創造雖然是一家還算年輕的公司，但在設立之初我就不打算要把公司經營得很個人、保守，既然對產業有一定的使命感，就必須朝著社會企業的方向努力，要把公司朝向公有化而非私有化的過程。

在這樣的思考下，奇想創造從 OEM 的設計服務，跨足到 ODM 的技術標的尋找投資人，再發展到 OBM 自創品牌商品，我們的終極目標與關懷是很重要的 EDM，也就是以媒合、育成平台的永續創新為職志。

這裡所稱的 EDM（Eco-System Design Manufacturing）是創業生態系統建置的新里程，宗旨為設計服務這個產業發展更多可能性。

換句話說，奇想創造將逐漸從原本的以設計為核心，到未來十年會蛻變成為扶植與「育成」（incubation）的創新組織，接軌資本市場與產業需求。以往幫這些產業作設計是單一的型態，未來將轉型為孕育創意的搖籃，或引領創新的加速器。

孵化新動能

奇想創造不斷在不同領域搞破壞、生創意，但是即便有再好的構想，沒有廠商或市場買單也是枉然，我曾在學學文創以及旗下投資公司當董事，對此有類似的觀察。如果有間很不錯的小公司具有市場潛力，奇想創造就要讓他們的創意被看見，扶植新創事業是我們努力的方向。我近年來出席參與的公開活動，有很大的部分都不是單純設計的研討會或演講，有更多是非設計領域的創業與投資的選秀或分享，例如參與國科會創新創業計劃、文創之星創意加值競賽等，或擔任「AAMA Taipei」的創業導師。

有許許多多人才不管在車庫或是老家空屋進行許多設計與創造，個個是奇才。

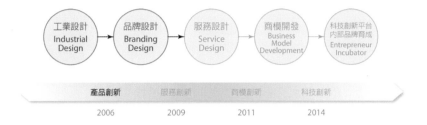

工業設計 Industrial Design → 品牌設計 Branding Design → 服務設計 Service Design → 商模開發 Business Model Development → 科技創新平台 內部品牌育成 Entrepreneur Incubator

產品創新　服務創新　商模創新　科技創新

2006　　2009　　2011　　2014

　　我們現已不定義奇想創造是「設計公司」（Design House），而是以設計為核心的「育成公司」（Incubator）。我們自信能看出這些新創設計公司的創意，海選出對台灣具有前瞻性的創意公司。

　　台灣的文創產業經常仍被檢視 IPO＊（首次公開募股）的可能性以作為投資考量，投資者寧可在預見的成長期加碼投資、獲利了結，而不願意在初級投資就勇敢投入，所以台灣還未有典型的「文創風險投資」（Creative Industry Venture Capital）。這當然不只是創投業者的問題，台灣投資氣候其實不利於風險投資，就像創投公會理事長蘇拾忠先生苦口婆心談了很多，卻未見政策具體的鬆綁。此外，還有技術股的認定問題，讓企業投資卻步，經常因此切斷了文創業者和大型製造業的友善橋樑。坦白講，我自己也很著急。

　　即使有這麼多的不利條件，我心中的奇想創造正朝向控股公司的方向前進，布局了篩選、育成、技術入股的公司。這些不管是在車庫或是老家空屋作設計與創造，個個是奇才，奇想創造的使命就是把這些人才連接大舞台，也讓這些企業找到成長的新動能，更需要靠文創的力量讓企業回春、老店新開了！

＊ Initial Public Offerings，簡稱IPO，也稱首次公開發行股票

4

4 設計場的不對等交易

很多年輕設計師初入設計生涯，總有一把辛酸淚。

有設計天份和能力的學生，通常在求學時期就能看出實力，甚至在設計展場上就被企業相中其產品設計，花個五萬元就把學生的設計給買斷了；也許這名學生的作品透過輔導和包裝，可以賣到二十萬元並收取權利金，但是因為缺乏專業的中間人，就做了一個「短線交易」。看起來，這家企業似乎把一項好的工業設計便宜入手，但是少了中間人的協助，創作者如何能發展系列作品，企業如何能夠更全面地發展產品線的規畫？這其實也是企業的損失。

其實，目前工業設計系學生作品的質與量普遍有一定水準，從大一到大四這四年間所累積的數百件作品中，可能就會有真能產生價值的設

計。但是學校基於保護學生心態，或是未諳商業現狀與談判技巧，往往沒有機會讓學生的作品及早接受市場的回饋與磨練。

預算決定設計師好不好用？

畢業後，這些工業設計科系的新鮮人找工作亦經常透過外包網站來媒合就業或合作需求，在外包網的工作內容描述中，業主把需求用幾句話就交代完成，設計師也僅能幾句話交代自己的長處，雙方只能在「預算」和「價碼」上去找交易共識。如同我先前所提，在許多大型企業的編制中，設計師（或設計顧問）的位階都很高，甚至高於研發、財務、法務，但是在這種被簡化和窄化的交易平台（外包網），彼此的對話變成「幫忙作幾個 LOGO 要收多少錢」、「給你做產品設計，但附加免費設計商展的 POP」等，把彼此的位階都拉低，既賤買、也賤賣了。

別小看好像只是一個產品設計的枝微末節、或是公司的形象視覺，在在需要大量溝通與文化理解，以及腦力和創意的投入，透過這種便宜行事到極點的「比價機制」，對企業是很大的傷害，對設計師而言更是把自己的才華賤價求售。

這也難怪企業主老怪現在的設計師不好用，設計師也認為生意不好做，歸根究底都是平台或沒有平台惹的禍——不適合的機制，最終傷害了雙方的合作關係，也影響產業和人才的發展。

打破傳統的遊戲規則

奇想創造本身就有許多工業設計師，對這一行的問題與痛楚特別瞭解。另外，奇想創造有很多客戶都是因為先前跟別的設計師溝通合作有

嚴重落差，決定停損後再找上我們。雖然我們不見得了解客戶先前和設計師所面臨的痛點，但是很多問題都在溝通方式和機制是有問題的，我們的重點不只是談設計外觀造型的美感，而是跟客戶談營銷策略、商業模式、消費者旅程等，告訴客戶怎麼樣

的設計可協助企業打造更好的品牌。我們不僅只著墨創造好的產品，對於設計新秀的好作品同樣有洞察力，把設計師沒說出來的、客戶體會不到的搭好這個橋樑讓合作發生。

因此，我們很早就決定要打破這種傳統的遊戲規則。

何嘗不知在歐美的品牌強國不需十八般武藝俱全地如此辛苦做設計，但我深知我是從台灣「長」上來的設計師，所有功夫的練就都在品牌環境不足下、對規格和創新缺乏話語權下自我成長出的樣式——有人看似「發散」，有人覺得「跨界」，但一切都是為了在適時適地時能捍衛自己的設計得以落地實現而不得不的蛻變。

我和奇想創造團隊過去所接觸的每一件委託案，總是心繫台灣的設計人才能否發揮最大的效益。我們的能量資源有限，台灣產業仍一片荒蕪，國家品牌亟待建立才能發揮綜效，所以我才心心念念如何把這塊餅做大，所以才會逐漸萌生將奇想創造打造成一個創新和育成的平台，媒合設計和產業並讓設計師在年輕時就擁有最佳的舞台去展現，而不必再走如同我的冤枉路，把人才留住並幫助他們找到更多的發展機會，彼此才能共存共榮。

風水輪流轉，我看見九〇後的新世代開始對公共議題的關心，新的循環和活力再起，試圖掙脫「悶經濟」。倘若，這股趨力展現在產業和公共領域的設計，將會啟動更多的「破壞式創新」。

5 新設計力正在崛起

　　我關心新一代設計師的前途，不論在大學兼課、或在公司帶設計師時，我有很多機會和新世代對話，對話中有憂慮也有驚喜，畢竟他們帶領著我們的未來。

　　新世代在設計上最大的問題不是才華和能力，而是缺乏對當代的熱情和使命感。或許，在我老骨頭的年代是個美好的年代：急於反抗一黨獨大的權威氛圍、見證了野百合學運到解嚴、開放組黨、開放報禁……等一連串的變革發生，身為這時代的文青對自己、社會和國家的期待是嚴肅的。我一直認為自己該做些什麼，要讓台灣在國際的發展能有不一樣的影響和地位。

　　像我這樣的五年級生，對時代的感受是——要背負責任、對人類和台灣社會發生影響力的。當我看到德國師徒教育的嚴謹和實作教育，又

看到日本工業設計的傳承精神時非常感動。當我幫台中工具機廠商做機台時，內心油然而生的是「我一定要幫你（廠商）把機台做好，讓外國人看到台灣製造這麼厲害！」

如何發動創意引擎

新一代的設計師沒有經歷過這些驚濤駭浪，創作多是為了表達自己的感受，是留給自己生命去享受的，又或者是為了做這個很炫、很酷能證明「我設計的東西有人喜歡」！當然我相信還是有部分的年輕朋友對這個社會是有抱負的。

或者也有些年輕人沒有興趣想要改變製造業老闆的思維，只想跟父母借點錢開模做成品，自己開心設計最重要。總地說來現今有多數年輕設計師沒有企圖心想去改變產業，那正是我擔憂之處。如果他們心中沒有對社會和環境的使命感，不想用盡力氣改變世界，那麼就無法和群眾及土地有所連結，是整個社會很大的損失。

過去當我逛文創產業攤位時，部分學生似乎只在乎賣簡單的陶瓷、木頭，或自我感覺良好的設計產品。我憂慮著現代教育的氛圍沒有嚴肅要求他們承載責任，以至於他們豐沛的創意只是發揮在「小確幸」下無法彌補台灣產業上的節節敗退。

或許在純藝術的設計世界允許用自己任性的眼光這樣走，但是在工業設計領域，這種思維無法和產業及市場發展共鳴、是很危險的。我曾諄諄教誨著年輕設計師，他的投入對這個產業必定產生助益，但是他仍不想進工廠看工業製造的流程，也不關心這個產品供應鏈的上下游怎麼

運作。我必須說「如果在工業設計領域發展，你的起心動念太薄弱、缺乏熱情和使命感以及改變世界的野心，絕對無法啟動設計的創意引擎！這是作設計一定要有的態度。」

前不久，國內某理工背景的大學來找我，希望能開設計課程訓練這些新一代的工程師、科學家，他們是少數沒有設計科系的國立大學，但他們認為也許應培養這些理性人才擁有感性思維。而我也十分贊同，若能成功帶入設計思考和設計美學能力在他們原有的基礎上，其將挑戰台灣現有的設計教育所培養出來的傳統設計人才。

自造者（maker）和群眾募資

以台灣的生活方式和創意環境來說，設計已然是一種顯學，這幾年的社會氛圍讓我看到轉機，社會大眾開始想要改變環境，年輕人或許表達方式比較激進，但這是好的開始。風水輪流轉，近年我慢慢看見九〇後的新世代開始對公共議題關心，或許承平時代久了，新的循環和活力再起，試圖掙脫「悶經濟」，也許表現方式非是主流價值，但是他們最可貴的不就是充滿可能性嗎？倘若，這股趨力展現在產業和公共領域的設計，將會啟動更多的破壞式創新，我樂觀看待。

此外，近幾年來 3D 列印技術發展漸臻成熟，解放了台灣製造業以勞力密集和資本密集的限制，已然為設計產業引爆新的革命，間接促進了「全民設計」的新革命，降低了製造的門檻，打敗向來只有資本密集的企業才能達到的製造水準。雖然我看

「如果在工業設計領域發展，你的起心動念太薄弱、缺乏熱情和使命感以及改變世界的野心，絕對無法啟動設計的創意引擎。這是做設計一定要有的態度。」

設計已然是一種顯學。

到外界過於樂觀看待 3D 列印，畢竟它有其侷限，但是如果讓更多設計玩家進來，未嘗不是件好事。

在這股創新的潮流中，許多「自造者」（maker）於焉誕生，這對有實力的設計師，彷彿多了一把武器可以揮灑，但若僅靠設計科系學歷，將面臨有天份的設計素人的威脅，也刺激設計人才新的汰換。

前不久我為自己團隊未來在群眾募資工具上能更熟稔而找了一個創新團隊 Backer-Founder，接觸後才發現我一年前雇用的優秀工讀生 Peter 竟是創辦人之一。在過去我知道 Peter 是曾在新一代設計獎拿過金獎的優秀設計研究所學生，我們也重用他在想法以及 3D 電腦建模的能力。後來，得知他畢業後另有其他安排而不進入我的團隊時還為此大嘆可惜。但當見到他運用在設計領域的專長結合群眾募資經驗的其他夥伴共同創立平台事業時，也著實為他高興。的確，新生代的設計師在當代工業 4.0 的環境條件下擁有更多的機會和選擇，我很鼓勵更多設計師大膽嘗試並真心祝福。

這也是我也期許設計師除了進大企業成為 In-House Designer 或做設計服務、或是文創商品等工作室規模的創業之外，若能與不同領域包括電子、光學、化工、材料、軟體等不同工程師跨界迸出火花，還能加

參加學學文創「感動生肖展」的 3D 列印
自造「感動馬」。

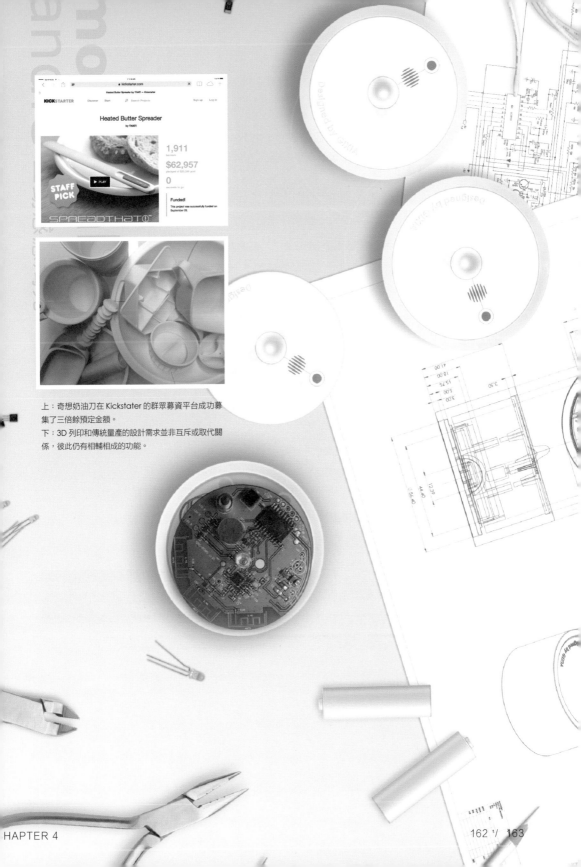

上：奇想奶油刀在 Kickstater 的群眾募資平台成功募
集了三倍餘預定金額。
下：3D 列印和傳統量產的設計需求並非互斥或取代關
係，彼此仍有相輔相成的功能。

上利用當今最夯的群眾募資平台直接訴諸消費大眾，傳達設計師對未來的想像，這種結合感性和理性、從創意到實踐的結果，將對台灣新世代的產業帶來新契機。

3D 列印技術

不過，3D 列印和傳統量產的設計需求並非互斥或取代關係，彼此仍有相輔相成的功能，畢竟 3D 列印能彌補傳統製造的不足，這對台灣設計界絕對是好事，因為台灣設計界多是全才（不像許多國家分工過細，每個設計師只會有限的作工和設計），可說是如虎添翼。我也樂見更多微型創業者能夠在這一波所謂的「新工業革命」中展露頭角！

值得注意的是，3D 列印的熱潮將更突顯內容的重要，例如醫學領域的客製化生產，像是假牙、義肢、人工骨骼等。目前市面上大部分只是解決生理的缺陷，恢復成接近原有的功能。但是，透過 3D 列印居然可創造出外觀漂亮的義肢，不只是要讓人「看不出來是義肢」，甚至要讓人看出「這是有美感的義肢」，把肢體上的不便和心理痛苦化作自我風格的展現，這不是很酷嗎？說句玩笑話，看到國內外在 3D 列印技術的應用如此多采，老化與肢體障礙的難受竟然不那麼可憎了。另外我也看到台灣的年輕團隊正以開放式原始碼自組更大型的 3D 列印機，試圖用於生產客製化建材、甚至直接蓋房子，或是改變原料——可做陶瓷、甚至列印食物，在在都令我感受到全世界都將因此而翻轉，而台灣也將不缺席。

懂得打扮的女人會同時穿戴香奈兒和 ZARA 的混搭，不顯得突兀而有自己的味道；不懂得穿著的

> **3D 列印的熱潮將更將突顯內容的重要。**

人即使全身上下都穿著香奈兒也未必好看。在 3D 列印的新時代，將會引領更多「混搭的生活風格」。

舉例來說，使用者的生活用品中，有一部分採用品牌家電或家具，另一小部份像是文具或杯盤……等靠自己的創意去做 3D 列印——花很少的錢做個人化的物品設計。這不只是第三次工業革命，也會是個人生活方式的創新，著實非常有趣。

我更期待，新世代創造力崛起的這一波，台灣的年輕人能善用理性的工程及感性的美學。奇想創造團隊以想像力為核心，不斷耕耘著創新的土壤與活水，但願新世代的設計力開花結果，刺激產業活絡與價值。而我現在與團隊所做的一切，都是在鋪陳、等待那一天的到來。

每一個想要的達成都要用盡方法

我常活在一個想像的世界裡，裡面有我想完成、想追求的東西，有點像是幻境。現實的世界以及現實的條件，常讓我感覺到許多羈絆。我在設計服務端一直沒辦法做比較幻想的事情，其實我投入比那些更多的時間是在雷射和其他光源及光學的技術，這個部分對我來講非常重要。十年前，我會特地跑到中央大學去看他們在全像（Holography）技術的突破；如果美國作全像的公司一有了最新的發展，我也會馬上買 sample 回來參考；過去跟工研院合作的案子裡面，我最有興趣參與的也是 EWD（Electro-wetting Display，電濕潤顯示技術）。另一全像技術 Hologram 也是我從工研院到清大、交大，不斷地追尋突破點的題目。直至目前，我跟交大還有合作案在進行，尤其是在雷射跟新的光源，或是 LED、OLED 等各方面投射和控制上面……

我對於「光」跟「影」的東西是特別的有感覺。對我來講總覺得
設計工作一段時間會覺得無趣，因為我更想要追求那個遙不可及的「幻
境」。但是長期設計的務實訓練下，讓我成為一個「我的每一個想要的
達成，一定會用盡方法跟資源」的人。因此，有些技術例如雷射（Laser）
在追尋了超過五年以上的時間以後，我很開心它預期會在未來一、兩年
有具體的、國際級的成果，而它將改變我們的生活型態。

5

Chapter 5　自由

1 失敗是一種機會

我兒子五歲念幼稚園時,就經常跟我到公司走動,也經常看我畫設計圖,看我不久後就做出模型,過一段時日,再看到真正的產品倏地出現在眼前,那時候他就大聲驚呼「爸爸你真的有『魔法』!因為你畫的,最後都會變成真的!我再怎麼畫,都不會是真的,圖畫還是圖畫。」

我畫的當然會變真的,因為我做的是工業設計,從畫設計圖到模型,然後到工廠量產,最後商品會成型到通路上去販售。如果我畫的都不會是真的,那就叫做災難了。

談親子教育,我沒有教育的專業,只有自己成長的經驗和同理心,但是我知道孩子需要學習「夢想如何實踐」和「夢想如何幻滅」──都是一樣重要的。

什麼是金錢買不到的東西？

我兒子現在已經是高中生了，在國三時有一天他說：「爸，你可以給我五千元嗎？我要投資一個事業，會賺錢喔。我一定會還你錢。」那時他說現在流行養「球蟒」，會生出小球蟒，利潤很好。我只有想幾秒鐘——就說「好」。只要花五千元就能學習創業失敗的過程，想想還真便宜，我真恨不得他失敗。

也許有些父母會跟我的看法不同，認為國中生好好唸書就好，為什麼要去「創業」呢？（也許「創業」這兩個字，可以換成「玩樂團」、「街頭抗議」、「當沙發客環遊世界」等。）先想想，我們平常都不免俗的溺愛小孩，隨便一期補習費、成套教材、或是時尚的球鞋……等，都不只要五千元了，家裡的預算也盡量都擠給孩子，說買就買。但是這樣的花費對孩子的成長刺激是很有限的，也許會讓他從第二十名進步到前十名，然後呢？

有些珍貴的學習經驗，是在某個年齡才有的熱血與情操，他在當下體驗過、感受過，多年回頭來看就會更認識自我。當他想要某個人生體悟，就是願意接受考驗，發現每件事情不是想像的那麼美好，這就是做好成長的準備了，這是用金錢也買不到的，更何況只要五千元。

所以我真恨不得他失敗，可惜的是，他還因此賺錢。很棒，自此之後我們對話的範圍有多了些商業的層面，這對於他理解這世界價值的運作是很重要的。

所以我真恨不得他失敗！

我和女兒謝沛君。
有些珍貴的學習經驗，是在某個年齡才有的
熱血與情操，孩子在當下體驗過、感受過，
多年回頭來看就會更認識自我。我很喜歡載
著女兒兜風，有時沒有其他目的地，單純東
聊西扯就讓我們在車上有說不完的話題。
「我的感動，是聽到她對這個環境和社會並
不麻木，她不是理所當然地接受現狀，而且
用自己的眼光嘗試改變的方法，這比她會畫
設計圖還珍貴一百倍！」

設計在日常中

在我成長的過程中，我父母不希望我從事「美工設計」，然而我仍
超越學歷的局限和掙脫父母的期望，這輩子以當設計師為天職，事業以
此為出發、為立足點。現在我為人父，我不一定要栽培孩子跟我一樣是
設計師。我相信，要求自己的孩子不能從事某個行業，跟要求孩子一定
要從事某個行業，都是一種極大的痛苦──尤其當他想的跟你不一樣，
那真是親子關係的磨難。

二十多年前在宏碁當設計師時，我的主管告訴我，她四歲的女兒有
次出門時自己打理衣服，做父親的卻驚見她左右腳的襪子不同色，雖然
小朋友表達了「這樣打扮比較漂亮」，他仍斥責她並堅持要她換成正常
的左右對稱。事後他表示非常懊悔，因為這可能扼殺了一個小孩的創造

力。他自己身為設計師都如此，更遑論台灣一般的父母。

這件事深深影響了我，讓我盡可能不給孩子太多干擾，或逼迫他們學任何才藝。我無意栽培孩子們成為設計師，但我認為人之所以為人，必須對周圍環境是有感覺的，要用心觀察才能體現萬事萬物的美好。用心觀察是一名設計師的基本功，也是一生的功課。透過對環境的觀察，才能對周邊的觸感、溫度、濕度、光澤等有不同的感受，也才會發現每一種設計帶給人的生活有多麼大的影響力，每天的生活點點滴滴積累，就是一個生命所體悟的結果，設計能不重要嗎？

保持好奇心、敏銳度、幽默感、悲天憫人的情懷，是讓人類一直活著，不會麻木不仁的重要態度。千萬不要用滿滿的課程和考試來填滿孩子，否則會成為沒有靈魂的下一代。更何況，未來世界的變動更甚以往，我們這些老骨頭都掌握不住了，憑什麼站在孩子面前告訴孩子前進的方向？

看到的事──沒有理所當然的事

我很喜歡載著女兒兜風，有時沒有其他目的地，單純東聊西扯就讓我們在車上有說不完的話題。我們會聊沿路的招牌，這個顏色不對、那個字體不妥、遠處某個看板設計有問題、這扇門設計得還可以⋯⋯

我們外出用餐時，她也會聊這家餐廳的員工動線和服務細節可以

怎麼改善。總之,我們每到一個場域就忍不住你來我往的評論與分析,我很佩服她用自己的方式來看這個世界,雖然有時我的想法跟她頗有出入,但是若聽到很另類的看法,就會讓我十分雀躍——她可以這麼與眾不同,連我也無法預想得到。

我的感動,是聽到她對這個環境和社會並不麻木,她不是理所當然地接受現狀,而且用自己的眼光嘗試改變的方法,這比她會畫設計圖還珍貴一百倍!

她剛念國中時就設計班服,我聽她跟哥哥討論的內容,就像是跟念設計系的學生會進行的對話,包括顏色要怎麼作、符號該如何呈現,甚至連印製在衣服上的工法該如何表現出視覺效果的邏輯……都非常清楚,我聽到時真的覺得很欣慰。不只是我的女兒,新世代的年輕人早已經練就自身的美感,一點一滴去改變這個世界,如果還把這種事情當作不唸書或不務正業來看待的家長,老實說可能已經處於「狀況外」了。

不管是否認同,這一代年輕人比我們想像中更有創意,更積極想要改變這個世界。他們未必來自於設計系的本科學生,而是這股設計力就是他們與生俱來的爆發力。

透過對環境的觀察，才能對周邊的
觸感、溫度、濕度、光澤等有不同
的感受，也才會發現每一種設計帶
給人的生活有多麼大的影響力，每
天的生活點點滴滴積累，就是一個
生命所體悟的結果，設計能不重要
嗎？

2 「我找到了！」

我十六歲時曾做一個夢。

那時我剛上國一，生物課的老師描述了一段海洋污染對地球的傷害，當天夢裡我發明了一艘船艦，船首有很大的開口，把油污和廢棄物都「吃」進船艙，成為船行駛動力的來源。這艘巨艦不斷地吸收廢物、也不斷再生能源，成為一座自主循環的生態體系。因為這艘船艦的順利運作，所以地球所排出的髒污都清除乾淨，深邃的海洋逐漸變得更乾淨，展現湛藍的色澤，地球從萬劫不復的環境污染中甦醒，重回大地生機……這時，我夢醒了。

從那一刻起，我發現自己有種能力，就是透過夢境來解決百思不解的問題，特別是對於白天清醒時無法解惑的關卡，竟然會在夢裡找到合

理化的方式，例如透過發明某種機制或設計來處理某個關卡。我是如此熱愛設計，連做夢也在設計。

　　我是一個從小躲在想像世界生活的人，不一定需要靠旅行、運動、靜坐或其它外在的活動來刺激我的想像，很多想法平常就在累積，需要用的時候就像水龍頭一開就有。

　　從創業至今，我床邊一定會留紙、筆以便隨時紀錄殘存的夢境。我經常睡到一半、在半夢半醒之際，突然像阿基米德頓悟「我找到了！」然後趕緊起身抓起旁邊的紙筆，快速描繪夢裡的解答，之後再拉起棉被繼續睡。

我是一個從小躲在想像世界生活的
人，不一定需要靠旅行、運動、靜坐
或其它外在的活動來刺激我的想像，
很多想法平常就在累積，需要用的時
候就像水龍頭一開就有。

設計之於我，是生活。

　　我每天醒來不論開車、走路、開會、討論時，都在不停觀察和思考解決公司的問題和設計的問題，我從來不擔心沒有靈感，我只擔心每分鐘的想法過多到負荷不來，只能刻意練習「不思考」，才能讓我的大腦休息一下。

　　我必須透過其他方式分散我對一件事情過度的專注與沉溺，免得我會被逼到臨界點。所以我下班回到家裡，會刻意打開電視，讓電視的聲音強迫壓過我的思想。我只是打開電視，並不是真的「看電視」，因為一旦真正開始看電視，我又要開始想這個東西的視覺設計很有問題，該如何修正……。我最喜愛的頻道是電視購物，那種激情的叫賣，很容易強力擺脫剛剛思考的設計問題，就是我大腦得以休息和放空的機會。

　　如果最近的案子真的把我精力磨損過多（思考過多，愈來愈無法自拔），我會刻意去看電影，讓我這兩個小時內徹底隔絕外在干擾的形式，融入電影的劇情裡，以此讓我幾乎完全忘記身處何時何地。

2013 年底我在松山文創園區的私密蒐藏展。

從創業至今，我床邊一定會留紙、筆以便隨時紀錄殘存的夢境。

我每天忙碌緊湊的設計生活，還得隨時保持五感六覺的接收雷達，輸入環境所給予的種種刺激。

或許是因為政治立場或懷舊心境，從我年輕工作時就常利用周日時間流連在當年光華商場的舊書攤和古董跳蚤市場、甚至民藝品拍賣場。還曾看到路邊矮房子內的骨董發條鐘而跑進陌生不相識的人家中誠心打動主人割愛，滿足醉心於台灣日治時期所遺留的記憶。也因驚艷此時期股票上的巴洛克風格和背面手刻印章落款的精采，幾年下來收集累積已近百張，或許是台灣蒐藏者擁有最多的。這是另一端的我，不同於設計上總想像著未來的那一端，一個內心安全角落的反差。

也許有些人對於設計師的想像是，必須花時間去做很浪漫的事，去很多地方旅遊而獲得某種「啟發」，但是對於我而言，這種產出靈感的方式我不見得需要，我對很多創意的產出是日日夜夜積累所誕生，透過不同的體悟去找出可行的方法。

很多年輕設計師只看到我花五分鐘就把設計草圖給畫出來，前面卻可能是花了五年的觀察與嘗試。不瞭解我的人，往往高估了我產出靈感的速度，低估了我做功課所花的工夫。

當然也有人以為，設計師從頭到尾都要用很酷的行頭，從早上起床的牙刷到刮鬍刀的雅痞梳洗用品，到晚上睡覺時要躺在國際設計品牌的床上，過著「平庸會死」的玩物人生。這種生活描述也不適用我。我每天過著忙碌緊湊的設計生活，還得隨時保持五感六覺的接收雷達，輸入環境所給予的種種刺激。更不要說，我每天至少在運作二十個進行中的設計專案——對於一個隨時都開著二十個視窗要運作的人來說，實在很

難要求他隨時都要抬頭照照鏡子，看自己夠不夠帥吧。

我的行頭很簡單，除非要去演講和外出開會，我很難得穿上有質感的西裝，那也純粹出於「敬業」的緣故。當然，這也不代表我可以忍受劣質的Ｔ恤，或在家中放一張夜市買來的椅子。我仍追求好東西和好設計，只是我不會去沉溺生活中的物質享受。

但時至今日面對品牌事業的發展需要更多生活體驗的積累，才後悔過去偏執於自己想像的虛擬世界而缺乏許多真實的體驗，為了使自家品牌更臻完美也讓生活不留遺憾，打拚工作之餘還是得多花時間享受人生。

我最大的享受，永遠都是設計的過程，如果我這輩子不當設計師，恐怕也會是一個發明者。設計與發明，是一種跟世界承諾的方式，「我願竭盡所能來改變這個世界，當我的設計被認同，就代表我擁有更多的能力，繼續來改變這個世界。」

設計之於我，是生命。

設計當然需要天份，但是我的天份更像是具有無比的能耐，每秒鐘都在思考設計，因此我的創意產出更像是一種耐力跑，與其說我是長腿健將，不如說我是勤勉不懈的跑者。

身為牧師之子，我從小就篤信神給萬物愛的力量，我始終相信人造物總是不及神造物，接近生命本質的事才是真正觸動人心的。我們喜愛一輛車，並不只是單純喜愛這輛車的工藝設計，而是在「非設計不可」的地方，以最簡單流暢的方式表達某種精神，這就是品牌、這就是文化。

唯有把文化放進設計裡，感動才會出來。這是需要被大量的觀察與討論所究極出來的堅持，本身就具備不容妥協的美感，而為成就感動，舊有的 ID（Industrial Design）已不足以表達我現今對設計責任的認知，而是另一種專業型態的新 ID（Integrated Design 或是 Innovation Design）。

　　台灣的設計環境多少還是帶著強烈的奴化色彩，容易妥協、也習慣攏絡貼近西方的價值觀點。他們不是委身在國際大廠底下做代工，就是老把韓國當假想敵，或是當日本的追隨者，總之就是「老二主義」到底，不肯做自己。更不要說台灣的設計師，在不公平的人才市場被賤價交易，

照片提供：TEDxTaipei

我每天醒來不論開車、走路、開會、討論時，都在不停觀察和思考解決公司的問題和設計的問題，我從來不擔心沒有靈感，我只擔心每分鐘的想法過多到負荷不來，只能刻意練習「不思考」，才能讓我的大腦休息一下。

長期無法獲得和企業媒合的設計機會，然後被不成熟的商業市場操作到自信心全無。我看過太多有才華的設計新生代，卻沒有受到合理對待的痛，這種長期的壓抑，又何嘗不是一種人才的奴化？

我身邊的夥伴們，包括從大可時期就一起打拚的設計團隊，到現在豐富多元的奇想團隊，其中有來自化工、材料、社會學、人文藝術等跨界人才，不斷發展多方面的商業模式來嘗試各種可能，希望藉由可預見的控股公司的模式，走向社會企業的終極價值，來協助台灣業者轉型與國際化，設計人才的養成與商機媒合，還有型塑城市的設計新貌。

設計的最高境界，難道不就是一份單純的感動？

我期待台灣是一個活絡品牌的環境，那才能尊重設計且極大化設計價值的根本。如果，我們的努力真的能讓台灣的設計力更強、更有影響力，足以驕傲地說我們讓世界更加美好，那將是所有事業夥伴和團隊成員的努力有所回饋、靈魂得以悸動的珍貴時刻。

是的，那麼我對設計的價值與信仰，全都在這裡了。

用生命做設計多年以後終於體悟——每一件你願意為他死的東西，你才可藉他而生。

是本書的尾聲　是奇想新的開始

台灣產業的下個翻轉
——牆經濟

謝榮雅 × 簡大為

時間是二〇一四年九月一日的下午，我收到鴻海祕書傳給我的簡訊，確認郭總裁同意簽下合約投資「富奇想」二億五千萬。我一顆忐忑的心，終於放下了。和鴻海這幾個月洽談與確定合作的期間，奇想另方面也很幸運地透過云光科技的許友耕董事長的牽線撮合，找到願意投資「奇想生活」的漢民科技董事長黃民奇，他說服董事會及公司決策高層破例以「台灣之光」之名投資奇想科技廚房系列的品牌化工程，希望結合技術、設計、工藝和行銷未來指向專屬於華人世界的國際廚具品牌。

奇想控股旗下的這兩家公司都在轉型後順利找到資金，而且是很棒的投資者，我充滿感恩。

所謂「很棒的股東」，是他們懂得「設計」在一個產業具備決定性的戰略意義、創新動能，而且認同奇想團隊的價值。

奇想創造本體近年來逐步往以技術品牌為主的控股公司（to B）的方式前進，以「科技創新投資」商業模式，透過技術創新類似合資拍電影的方式形成個別長期合夥關係，扮演育成或加速器的角色發展。至於分割出去的公司將以發展消費性品牌（to C）為主，包括「奇想生活」（ThatInventions!）的消費性品牌及「富奇想（Square X）」的智能居家品牌。

在本書的尾聲，我想和讀者分享奇想近幾年轉型的心路歷程，更確切的說，是如何從連番的挫折中繼續秉持我創業的初衷：「在台灣產業發展的需要裡，看見藉由設計的能量與價值的責任與使命，走向破壞式創新，這是追求公共利益、產業共榮的部分。」

至於個人的部分，我的信仰賦予我將設計天職發揮到極致，或者犧牲奉獻，或者創造價值，能夠為台灣產業做些破壞式的創新，讓世界看見台灣的競爭力，是我人生的終極財富。

在這麼一個午後，我和創業夥伴簡大為有了以下的對話，是對過去的整理與反省，也對即將進行的破壞式創新，展開新的想望。不論你是設計師、創業者、資本家，或者對台灣產業始終關注、追求創新的人士，歡迎你加入我們的對話。

「創業，必須花更多力氣瞭解現今的資本市場」

簡大為：創業過程中，很多情形是被現實情況逼迫改變的。還記得我們的設計服務都很順利進行，每年光靠接案就可「安逸」地養活團隊，不會去談轉型這個議題；好在，我們及早發現投資人信仰和理念的差異，逼迫我們面對危機、非轉型不可，現在想起來，這是推動我們在對的時機，找到生存之道的安排。

謝榮雅：（點頭）我創業二十多年並非一帆風順，第一個十年我還很年輕，把設計專業奉為圭臬、客戶需求視為關鍵，至於股東的期待卻沒有足夠的認識導致誤判，單純以為「只要好好做設計、

滿足客戶就好了」。到了第二個十年，因為得獎而接觸更多的資本市場，也在跌跌撞撞中學習，是我近年來反省很多的一塊。

原來，我們當時有設計的專業，卻無面對資本的專業，宛如機會主義者──誰遇到了我們，感覺不錯就意亂情迷在一起了，殊不知「投資」與「被投資」就跟感情一樣，存在著雙方的期待。有時候，走到分手一途不是「你不夠好」，而是期待不同、價值觀不同，只是之前沒有說出來。

這一兩年我們所遇過的創投，有的期待我們全力發展品牌，也有的要我們先把技術門檻墊高，也有的說，「我投資你，但是不要做品牌，先把設計服務營業額的量衝到一、兩億元。」奇想若拚一下也許可以做到這個營收，但是我們做得到的，不代表是我們想做的。正如有些年輕設計師很會畫 3D 圖，也不代表他到中年還想繼續畫圖，在這之前他會認真考慮轉型。

創業者多半是從接觸到資本市場、累積經驗後，才知道如何選擇股東，就好比相親的經驗多了，你就比較知道要嫁給誰。有些人投資你，要藉此讓別人知道他投資你；有人選擇默默投資你，而基於他公司屬性或個人特質，拜託你最好不要提到他。這很有趣，資本市場真的很多元。

簡大為：像我們設計這個領域，多數的資本市場，如創投（Venture Capital）或稱為風險投資，他們看「（工業）設計」不會認為是高產值的行業，也不容易在短期內看到大幅度投報率。這幾年若資本市場純粹以資金面來探詢合作，我幾乎據實以告：

設計這個行業的本身很難產生高獲利。

然而，「對的設計策略」卻能對客戶（企業）的成長有莫大的助益，所以我們的客源不是太大的問題，但是要認同我們價值的股東就不好找了。

謝榮雅：就算找到了，我們「以為」彼此都懂彼此的期望，先前提過，我對股東期望的敏感度低於客戶的敏感度外，其次，大部分投資方或合夥人比較接近私有化的過程——透過這項投資壯大自己的事業。但我不是這樣想的。

關於工作和人生，我始終相信來自上帝的呼召（calling）。
從別人的需要看見自己的責任，那就是一個呼召。

「堅持必定寂寞，才能把未來留給對的人」

謝榮雅：當我脫離個人工作室，走到第二個十年的創業階段，在台北創立奇想後，我們在國際間得獎提高能見度，投資我們或找我們投資的人變多了，我們才開始看見資本市場；然而，這些歷練也促使我認知到設計在台灣所造成的影響已經比「我做設計要賺多少錢」還要重要，所以我除了讓公司獲得合理利潤外，更希望帶領企業逐步朝向公有化，去潤澤台灣逐漸枯乾的競爭力，讓更多中小企業因創新而蓬勃發展。

簡大為：我們不能強求投資人要有同樣的價值觀，因為大部分的創業家是循著私有化或加值個人品牌或事業而創立企業。

謝榮雅：的確，這樣的差距對彼此都很痛苦……。這種懷抱理想的態度跟我在教會的成長背景有關，如果我看到一個產業做得很對、但是很辛苦，但若是透過創新的設計策略就能翻轉，我就會想要幫他。

為了堅持這樣的理想，奇想過去也只能忍痛拒絕跟我們發展方向迥異、期待落差太大的資金，即便我們很缺錢！非常缺！甚至，奇想在 2014 上半年毅然決然停掉設計服務，即便這是公司相當穩賺的業務，但是我們不願再做為人作嫁卻得不到相對價值的生意。

然而我們也付出相對慘痛的代價，這一兩年我真的能借的錢都借了，我也曾發現身上只有二〇二元，甚至坐捷運沒有錢加值。還有，公司的一級主管也在最艱困時不支薪相挺到底，我很感謝他們。

好在，每個時期的挫折就會被引領出一條路，遇到漫漫黑夜時，我思考上帝到底要帶我到什麼方向？為什麼，在某個時刻似乎所有的路都行不通，卻又看到一束燦爛的光芒，給我們滿滿的希望？

簡大為：每一位對的股東的出現，對奇想來說都是很珍貴。

他必須跟我們有相同理念，願意花更多時間才能看見品牌的力量，不在乎明後年資本市場的獲利；除了他口袋夠深外，還要懂得欣賞設計對美學的意義或對產業的價值。

此外，我們去年下半年還接觸很多本土品牌企業，客戶的確想要為品牌作相當程度的扭轉與提升，即使我們的設計都投入下去，可是到了臨門一腳卻無法簽約，依舊把設計當成廠商發包、貨比三家的方式……我們的確很惋惜，台灣經過這麼多年的國際市場的洗禮，依舊有很多企業的觀念無法改變，即使我們花了很多溝通成本卻無疾而終，才決定放棄設計服務，把全部的力氣都用在發想自己的品牌，拿回決策主導權的商業模式。

「台商不弱，而是敗在品牌力、設計力的策略思考」

謝榮雅：我通常會舉賈伯斯這位聰明絕倫的設計師改變蘋果、改變人類通訊與生活模式為例子，讓客戶理解「設計」對於一個產業是「上位」的投資觀念。如果廠商不尊重我們，不是因為我們不好，或是設計界不強，而是業界仍把設計當作「下位」，不過是視覺或外觀優化的調整，淪於貨比三家的低階支出。當彼此對「設計」的觀念與價值差異這麼大，就不可能發生更進一步的合作。選擇股東如此，選擇客戶亦是如此。

簡大為：所以我們過去不敢想像來自產業界的資金，即便是有些大廠商看到太新的東西會不安（所以也沒有機會讓外界「WOW！」的機會），他們要看到成功的案例（所以就流於「me too」思維），僅關心要付出多少價值和獲得多少量產的計算。這種廠商我們幫不了忙，而且不在少數。

有趣的是，反而有很多國外資金接觸過我們，肯定我們的設計能力，但由於評估的管道不夠完整，或擔心對方的調性很像在炒作資本市場，所以始終無緣引進外資。

好在，有這麼一本《台灣高鐵雜誌》報導你的這篇文章，讓鴻海創新數位系統事業群總經理劉揚偉讀到……

謝榮雅：他第一次找我時，就說這篇文章所講的，正是他所思考的，沒多久就來奇想談。我們第一次談就蠻契合的，講了兩個多小時，從七〇年代大型電腦開始談起，台灣面臨系統的選擇，很幸運台灣押對了寶，選擇了微軟和英特爾的系統，而新加坡卻選錯了。這個正確抉擇帶動了台灣在資訊工業與個人電腦多年的榮景………，然而蘋果異軍突起，重新改寫這一切的遊戲規則，也瓦解了 Wintel 穩固的生態系統。

還有我對郭總裁五分鐘的簡報，這是一場「只准成功」的簡報，感謝上帝讓我盡情發揮，沒有辜負大家期望。郭總裁的創新思維，超過了我的預期。

「好吧，那來談談我們接下來要做的。」

簡大為：我們已經講好久，最近應該可以全面動起來的，是朝向壁掛式的電子產品與智慧生活的結合，以模組化的規格去整合人類生活上的需求。目前要努力的方向是藉由技術的提高和整合的設計過程，讓更多的功能和需求都可以直接「上牆」。這個我歸

納為所謂「牆面經濟」的概念，預期將顛覆以往的生活機能「以樓地板為載體進行水平配置」的做法，試圖極大化過去經常被閒置的、垂直立面的使用價值。

謝榮雅：你先前這個概念提出後，劉總經理和我一起進一步精練為「牆經濟」，我們認為這會是一個強勢經濟，透過前瞻技術整合與設計加值，引領未來全新的生活型態，牆經濟將會是全面翻轉台灣產業下一個破壞式創新的著力點。

簡大為：在牆經濟的生活模式下，我們所處的生活環境將會更乾淨簡練，「家徒四壁」的生活美學和辦公室環境將是一股新的風潮。轉型之後，我們會採用科技創新投資、技術品牌等商模發展，尋找想要投資這個商品或模組的廠商來做，或者我們直接用自己的品牌，不需要受制於客戶。

謝榮雅：轉型很痛苦，我們砍掉重練之後，公司又有新的目標和動能可以做真正想做的事。我感謝這一路走來的貴人和夥伴們，以及支持我們的家人，接下來也敬請期待我們的表現。

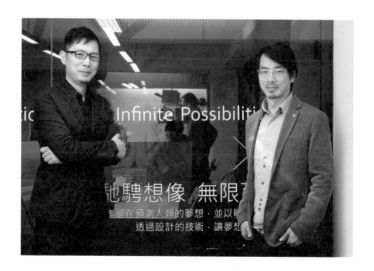

破立

跟著謝榮雅把奇想變生意，
Red Dot, iF, IDEA, Good Design Award……
做好設計，這只是開端而已！

作　　者	謝榮雅	
採訪撰稿	許立佳	
協力編輯	朱逸恆、林靜雯	
企劃選書	徐藍萍、賴曉玲	
責任編輯	賴曉玲	
版　　權	吳亭儀、翁靜如	
行銷業務	何學文、林秀津	
副總編輯	徐藍萍	
總 經 理	彭之琬	
發 行 人	何飛鵬	
法律顧問	台英國際商務法律事務所 羅明通律師	
出　　版	商周出版	
	台北市中山區104民生東路二段141號9樓	
	電話：(02) 2500-7008　傳真：(02)2500-7759	
	E-mail：bwp.service@cite.com.tw	
發　　行	英屬蓋曼群島商家庭傳媒股份有限公司城邦分公司	
	台北市中山區104民生東路二段141號2樓	
	書虫客服服務專線：02-25007718．02-25007719	
	24小時傳真服務：02-25001990．02-25001991	
	服務時間：週一至週五09:30-12:00．13:30-17:00	
	郵撥帳號：19863813　戶名：書虫股份有限公司	
	讀者服務信箱：service@readingclub.com.tw	
	城邦讀書花園：www.cite.com.tw	
香港發行所	城邦（香港）出版集團有限公司	
	香港灣仔駱克道193號東超商業中心1樓 / E-mail：hkcite@biznetvigator.com	
	電話：(852) 25086231 傳真： (852) 25789337	
馬新發行所	城邦(馬新)出版集團	
	Cité (M) Sdn. Bhd. (458372 U)	
	11, Jalan 30D/146, Desa Tasik, Sungai Besi, 57000 Kuala Lumpur, Malaysia	
	電話：(603) 90563833 傳真：(603) 90562833	
封面設計	奇想創造／黃顯勛	
內頁設計	張福海	
印　　刷	卡樂彩色製版印刷有限公司	
總 經 銷	高見文化行銷股份有限公司	
地　　址	新北市樹林區佳園路二段70-1號	
	電話：(02)2668-9005 傳真：(02)2668-9790　客服專線：0800-055-365	

■2015年1月29日初版　　　　Printed in Taiwan
定價／580元

ISBN 978-986-272-702-7

國家圖書館出版品預行編目(CIP)資料

破立：跟著謝榮雅把奇想變生意, Red Dot, iF, IDEA, Good Design Award……做好設計，這只是開端而已！／謝榮雅著. -- 初版. -- 臺北市：商周出版：家庭傳媒城邦分公司發行, 2015.01

面；公分. -- (Neo design；27)

ISBN 978-986-272-702-7(平裝)

1.謝榮雅 2.工業設計 3.臺灣傳記

964　　　　103022558